DER CAMPO SANTO TEUTONICO BEI ST. PETER IN ROM
1975–2010

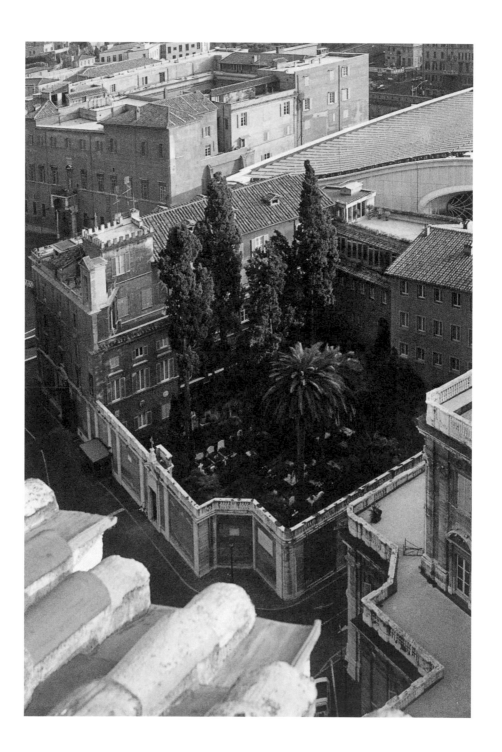

DER CAMPO SANTO TEUTONICO
bei St. Peter in Rom
1975–2010

Ein Tätigkeitsbericht

Von Erwin Gatz

SCHNELL † STEINER

Umschlagabbildung:
Motiv aus der Bronzetür der Kirche S. Maria della Pietà in Campo Santo,
Fotograf: Kurt Gramer, Verlag Schnell und Steiner

Abbildung S. 2: Albrecht Weiland, Regensburg

Bibliografische Information der Deutschen Nationalbibliothek
Die Deutsche Nationalbibliothek verzeichnet diese Publikation in der Deutschen
Nationalbibliografie; detaillierte bibliografische Daten sind im Internet über
http://dnb.d-nb.de abrufbar.

1. Auflage 2010
© 2010 Verlag Schnell & Steiner GmbH,
Leibnizstraße 13, 93055 Regensburg
Umschlaggestaltung: Anna Braungart, Tübingen
Satz: Clemens Brodkorb, München
Druck: Erhardi Druck GmbH, Regensburg
ISBN 978-3-7954-2372-8

Weitere Informationen zum Verlagsprogramm erhalten Sie unter:
www.schnell-und-steiner.de

Vorwort

Der hier vorgelegte Tätigkeitsbericht über die Erzbruderschaft und
das Priesterkolleg beim Campo Santo Teutonico sowie das Institut
der Görres-Gesellschaft und ihre Gremien behandelt den Zeitraum
seit 1975, dem Jahr meiner Einführung als Rektor des Campo Santo
Teutonico. Er zeigt, wie lebendig diese alte deutsche Stiftung viele
Jahre nach der Gründung der Erzbruderschaft (1454), des Priester-
kollegs (1876) und des Instituts der Görres-Gesellschaft (1888) nach
wie vor ist. Der Bericht ist unseren Mitgliedern und Freunden gewid-
met.

Rom, im März 2010 Erwin Gatz

Inhaltsverzeichnis

1. Einführung

Unter dem Namen „Campo Santo Teutonico" sind drei eng miteinander verbundene Einrichtungen zusammengefasst:

1. Die *Erzbruderschaft* zur Schmerzhaften Muttergottes beim Friedhof der Deutschen und Flamen als Eigentümerin des gesamten Komplexes.
2. Das *Priesterkolleg* beim Campo Santo Teutonico („Collegio Teutonico").
3. Das Römische *Institut der Görres-Gesellschaft.*

Der Campo Santo Teutonico geht in die Zeit Karls des Großen zurück, der bei seinem Rombesuch 799 von den Landsmannschaften der Franken, Sachsen, Friesen und Langobarden begrüßt wurde. 1454 bildete sich hier eine Bruderschaft, später Erzbruderschaft, von Deutschen und Flamen, der das Grundstück übereignet wurde. Sie nahm den Friedhof in ihre Obhut und erbaute die noch heute bestehende Kirche (Weihe 1500, letzte Restaurierung 1974 bis 1976). Aufgaben der Erzbruderschaft sind die Bereithaltung der Kirche für den deutschsprachigen Gottesdienst (außer im August jeden Sonntag um 9.00 Uhr) und des Friedhofes, auf dem ihre Mitglieder und einige deutsche Institutionen und Ordensgemeinschaften das Begräbnisrecht haben. Mitglied können deutsch- oder flämischsprachige Katholiken mit Wohnsitz in Rom oder Umgebung werden (heute ca. 100 Mitglieder). Nicht die Staatsangehörigkeit, sondern die Muttersprache ist Aufnahmekriterium.

In dem anliegenden Gebäude hat das Priesterkolleg seinen Sitz (gegründet 1876). Dort wohnen 24 Priester und Studenten aus Deutschland, Österreich und anderen mitteleuropäischen Ländern, die teils an der Römischen Kurie arbeiten, teils in Rom als Professoren lehren, ein Aufbaustudium absolvieren oder ihr Freijahr verbringen (in Rom gibt es ca. 10 000 Theologiestudierende).

Aus dem Kolleg gehen jährlich im Durchschnitt drei neue Priester und zwei Doktoren hervor, die danach in ihre Heimat zurückkehren. Die Priester des Kollegs halten zusammen mit dem Rektor den Gottesdienst in der Kirche. Wer noch nicht Priester ist, beteiligt sich als Ministrant, Lektor, Kantor oder Organist an der Gestaltung

des Gottesdienstes. In manchen Jahren bildet sich aus Mitgliedern des Kollegs ein Chor.

Im Gebäude des Campo Santo hat das Römische Institut der Görres-Gesellschaft seinen Sitz, das zusammen mit dem Kolleg eine theologische Fachbibliothek, vor allem für Christliche Archäologie und Kirchengeschichte, unterhält (Öffnungszeiten Montag bis Donnerstag, 15.30 bis 19.30 Uhr). Aus dem Kolleg und dem Institut sind bedeutende Gelehrte und Universitätsprofessoren hervorgegangen. Institut und Kolleg veröffentlichen seit 1887 gemeinsam die „Römische Quartalschrift für Christliche Altertumskunde und Kirchengeschichte".

Der Campo Santo ist auf Grund seiner vielfältigen Aufgabenstellung nicht nur ein historisch bedeutsamer Platz, sondern auch ein Treffpunkt für viele Deutschrömer und Pilger, die hier ihren Gottesdienst feiern (jährlich ca. 500 deutschsprachige Pilgergruppen).

Der Besuch des Campo Santo ist für Einzelpersonen täglich bis 12.00 Uhr, für Gruppen dagegen nur dann möglich, wenn sie sich für die Feier eines Gottesdienstes angemeldet haben.

2. Erzbruderschaft und Priesterkolleg von 1975 bis 2010

2.1. Die Erzbruderschaft

a) Camerlenghi

1973–2007	Alois Righi Schwammer
seit 2007	Aldo Parmeggiani

b) Vizecamerlenghi

1973–1977	Dr. Josef Huber
1977–1986	Elmar Bordfeld
1986–2005	Oriol Schaedel
2005–2007	Aldo Parmeggiani
seit 2007	Dr. Johan Ickx

c) Sekretäre/Sekretärinnen

1973–1977	Elmar Bordfeld
1977–1980	Gerhard Seifert
1982–1983	Dr. Gabriel Steinschulte
1983–1984	Dr. Wilhelm Dörr
1984–1996	Dr. Albrecht Weiland
1996–1998	Dr. Josef Ammer
seit 1998	Franziska Dörr-Militello

d) Räte/Rätinnen

1968–1976	Dr. Dr. Winfried Schulz
1968–1981	Prof. Dr. Heinrich Schmidinger
1973–1982	Prof. Dr. Georg Daltrop
1976–1978	Lic. sc. eccl. or. Gerd Hagedorn
1978–1986	Oriol Schaedel
1980–1983	P. Prof. Dr. Ambrosius Eszer OP
1983–1984	Dr. Gabriel Steinschulte
1983–1984	Dr. Karl Diem
1984–1992	Mons. Dr. Josef Clemens
1984–1986	Dr. Klaus Thoma
1986–1996	Friedrich Rasetschnig
1992–1996	Maria-Therese Pasquini
1992–2001	Karin Milia
1996–2001	Dr. Ewald Andratsch

1996–1998	Franziska Dörr-Militello
1998–2001	Dr. Bertram Meier
2001–2002	Brigitte Andergassen
2001–2002	Dr. Frank G. Zander
2002–2004	Silvia Klein
2002–2006	Dr. Johann Tauer
2002–2004	Manfred Zöllner
seit 2004	Dr. Anton Mangstl
seit 2007	Prof. Dr. Stefan Heid
seit 2007	Botschafter Dr. Ivan Rebernik

e) Botschafter der Republik Österreich beim Heiligen Stuhl

1974–1980	Dr. Gordian Gudenus
1980–1984	Dr. Johannes Proksch
1984–1988	Dr. Hans Pasch
1988–1993	Dr. Georg Hohenberg
1994–1996	Dr. Christoph Cornaro
1997–2001	Dr. Gustav Ortner
2001–2005	Dr. Walter Greinert
2005–2006	Dr. Helmut Türk
seit 2006	Dr. Martin Bolldorf

f) Botschafter der Bundesrepublik Deutschland beim Heiligen Stuhl

1971–1977	Dr. Alexander Böker
1977–1984	Dr. Walter Gehlhoff
1984–1987	Dr. Peter Hermes
1987–1990	Dr. Paul Verbeek
1990–1995	Dr. Hans-Joachim Hallier
1995–1997	Dr. Philipp Jenninger
1997–2000	Dr. Jürgen Oesterheld
2000–2002	Theodor Wallau
2002–2006	Gerd Westdickenberg
seit 2006	Hans-Henning Horstmann

g) Rektoren des Holländischen Kollegs

1952–1978	Mons. Dr. Joseph W. L. Damen
1978–1994	Dr. Martinus Muskens
seit 1994	Dr. Rudolphus H. M. Smit

h) Vertreter der Flamen

| 1973–1997 | Mons. Dr. Werner Quintens |
| seit 1997 | P. Dr. Hugo Vanermen MSC |

2.2. Das Priesterkolleg

2.2.1. Amtsträger und Mitglieder

a) Mitglieder des Kuratoriums (seit 2006)

Prälat Prof. Dr. Erwin Gatz, Vorsitzender
Prof. Dr. Stefan Heid, Vizerektor
Prälat Dr. Eugen Kleindienst, Beauftragter der Deutschen Bischofskonferenz
Alois Righi Schwammer (bis 2007)
Aldo Parmeggiani
Franziska Dörr-Militello
Dr. Anton Mangstl
Dr. Johan Ickx, seit 2007

b) Vizerektoren

1973–1977	France Martin Dolinar
1977–1978	Dr. Wendelin Knoch
1978–1988	Diarmuid Martin
1988	Dr. Dr. Roland Minnerath
1988–1989	Diarmuid Martin
1989–1993	Dr. Matthias Heinrich
1993–1998	Dr. Josef Ammer
1998–2001	Dr. Bertram Meier
2002–2006	Dr. Johann Tauer
seit 2006	Prof. Dr. Stefan Heid

c) Zeremoniare

1972–1975	Dr. Stanko Lipovšek
1975–1976	Fachtna McCarthy
1976–1978	Lic. iur. can. Wolfgang Haas
1978–1981	Dr. Konrad Zdarsa
1981–1983	Dr. Michael von Fürstenberg
1983–1985	Dr. Bogdan Dolenc
1985–1988	Dr. Helmut Moll

1988–1989	Dr. Bertram Meier
1989–1993	Dr. Achim Funder
1993–1995	Dr. Martin Grichting
1995–1997	Dr. Korbinian Birnbacher OSB
1997–2003	Dr. Andrej Saje
2003–2008	Dr. Hans Feichtinger
seit 2008	Thomas Frauenlob

d) Ordensschwestern

1937–1999	Charlotte Gockeln
1967–1989	Marita Pickenhan
1970–1980	Henrietta Leonhardt
1970–1976	Maria Wendelin Klaes
1971–1989, 1995–1996, 1999–2002, seit 2006	Gertrude Schroth
1972–1986, 1996–2007	Aloysima Ramsel
1972–1983	Augustine Tareilus
1975–1986	Maria Fidelis Lötte
seit 1986	Dolorita Zieske
1986–1999	Annemarie Schlemmer
1986–1995	Ignatiana Miller
1989–2005	Irmtrudis Höschen
2002–2006	Henrica Westermann
2006–2009	Andrea Weidner
seit 2007	Annette Stuff
seit 2008	Cecilia Struck
seit 2009	Mariana Mateo

e) Mitglieder des Priesterkollegs 1975–2010

(ohne akademische Grade und kirchliche Ehrentitel)

Studienjahr 1974/75

Herbert Michel, *Reggente*
Erwin Gatz, *Rektor*
France Martin Dolinar, *Vizerektor*
Stanko Lipovšek, *Zeremoniar*

Arnold Angenendt
Franjo Basić
Michael Donderer
Quinto Fabbri
Thomas Fooks
Gerd Hagedorn

Jože Krašovec
Nicola Ladomerszky
Diarmuid Martin
Richard Mathes
Fachtna McCarthy
Barthly McFadden
Romeo Panciroli
Đuro Puskarić
Ludger Toups

Studienjahr 1975/76

Erwin Gatz, *Rektor*
France Martin Dolinar, *Vizerektor*
Fachtna McCarthy, *Zeremoniar*

Franjo Basić
Gioacchino Biscontin
Thomas Fooks
Karl Heinz Frankl
Wolfgang Haas
Gerd Hagerdorn
Egon Jobst
Jože Krašovec
Nicola Ladomerszky
Stanko Lipovšek
Konstantin Maier
Diarmuid Martin
Richard Mathes
Romeo Panciroli
Franz Ruhland
Harald Scharf
Pierre Louis Surchat
Paul Taylor
Hermann Wieh

Studienjahr 1976/77

Erwin Gatz, *Rektor*
France Martin Dolinar, *Vizerektor*
Wolfgang Haas, *Zeremoniar*

Josef Ammer
Franjo Basić
Gioacchino Biscontin
Franz Bronneberg
Michael Donderer
Erich Feldmann
Karl Heinz Frankl
Herbert Gillessen
Christian Grebner
Gerd Hagedorn
Gerard Hoover
Norbert Klinkenberg
Wendelin Knoch
Nicola Ladomerszky
Fachtna McCarthy
Diarmuid Martin
Klaus Müller
Martin O'Shea
Paul Taylor
Jože Urbanič

Studienjahr 1977/78

Erwin Gatz, *Rektor*
Wendelin Knoch, *Vizerektor*
Wolfgang Haas, *Zeremoniar*

Gioacchino Biscontin
Winfried Borchert
Franz Bronneberg
Michael Donderer
Michael Durst
Johannes Dyba
Gerd Hagedorn
Konrad Koch
Nicola Ladomerszky
Hans-Eckhard Lauenroth
Diarmuid Martin
Martin Martlreiter
Martin O'Shea
Jože Urbanič
Severino Vareschi

15

Engelbert Weiß
Konrad Zdarsa

Studienjahr 1978/79

Erwin Gatz, *Rektor*
Diarmuid Martin, *Vizerektor*
Konrad Zdarsa, *Zeremoniar*

Thomas Amann
Gerd Baukelmann
Franz Bronneberg
John Dolan
Michael Durst
Johannes Dyba
Heribert Klein
Nicola Ladomerszky
Hans-Eckhard Lauenroth
Christoph Müller
Romeo Panciroli
Heinrich Reinhardt
William Riley
Livio Sparapani
Josef Thalhammer
Ludger Uhle
Jože Urbanič
Severino Vareschi

Studienjahr 1979/80

Erwin Gatz, *Rektor*
Diarmuid Martin, *Vizerektor*
Konrad Zdarsa, *Zeremoniar*

Heinrich Börner
Karl-Heinz Braun
Franz Bronneberg
Paul-Josef Cordes
John Dolan
Michael Durst
Johannes Dyba
Georg Gänswein
Wilhelm Imkamp

Josef Kreiml
Nicola Ladomerszky
Klaus Müller
Romeo Panciroli
Heinrich Reinhardt
William Riley
Jože Urbanič
Severino Vareschi
Horst Wagner

Studienjahr 1980/81

Erwin Gatz, *Rektor*
Diarmuid Martin, *Vizerektor*
Konrad Zdarsa, *Zeremoniar*

Stefan Baudisch
Bernhard Baumann
Karl-Heinz Braun
Franz Bronneberg
Josef Clemens
Paul-Josef Cordes
Hubertus Drobner
Georg Flierl
Karl Hengst
Martin Hogan
Wilhelm Imkamp
Alois Knoller
Nicola Ladomerszky
Manfred Lütz
Klaus Müller
Liam O'Cuiv
Romeo Panciroli
Umberto Proch
Udo Maria Schiffers
Jože Urbanič
Severino Vareschi

Studienjahr 1981/82

Erwin Gatz, *Rektor*
Diarmuid Martin, *Vizerektor*
Konrad Zdarsa, *Zeremoniar*

Paul Churchill
Josef Clemens
Paul-Josef Cordes
Bogdan Dolenc
Hubertus Drobner
Franz Frühmorgen
Michael von Fürstenberg
Donald Harrington
Wilhelm Hinrainer
Wilhelm Imkamp
Gottfried Küster
Michael Langenfeld
Manfred Lütz
Klaus Müller
Johannes Overath
Romeo Panciroli
Umberto Proch
Udo Maria Schiffers
Severino Vareschi

Studienjahr 1982/83

Erwin Gatz, *Rektor*
Diarmuid Martin, *Vizerektor*
Michael von Fürstenberg, *Zeremoniar*

Eduard Baumann
Paul Churchill
Josef Clemens
Paul-Josef Cordes
Bogdan Dolenc
Hubertus Drobner
Hermann Ehrensperger
Donald Harrington
Stephan Hirblinger
Wilhelm Imkamp
Peter Jäggi
Markus Kohler
Klaus Müller
Johannes Overath
Romeo Panciroli
Umberto Proch

Bertram Stubenrauch
Severino Vareschi
Albrecht Weiland

Studienjahr 1983/84

Erwin Gatz, *Rektor*
Diarmuid Martin, *Vizerektor*
Bogdan Dolenc, *Zeremoniar*

Marcel Albert
James Caffrey
Josef Clemens
Paul-Josef Cordes
Gerard Diamond
Wolfgang Hacker
Donald Harrington
Wolfgang Heiß
Peter Jäggi
Helmut Moll
Stefan Murner
Johannes Overath
Romeo Panciroli
Umberto Proch
Michael Ridey
Johannes Schaufler
Bernhard Staudacher
Albrecht Weiland
Jürgen Weitz
Thomas Weitz

Studienjahr 1984/85

Erwin Gatz, *Rektor*
Diarmuid Martin, *Vizerektor*
Bogdan Dolenc, *Zeremoniar*

Marcel Albert
Günther Bauer
James Caffrey
Josef Clemens
Paul-Josef Cordes
Gerard Diamond

17

Wolfgang Heiß
Rainer Hennes
Michael Langenfeld
Helmut Moll
Johannes Overath
Romeo Panciroli
Umberto Proch
Michael Ridey
Bernd Riepl
Josef Rist
Andreas Schmidt
Albrecht Weiland

Studienjahr 1985/86

Erwin Gatz, *Rektor*
Diarmuid Martin, *Vizerektor*
Helmut Moll, *Zeremoniar*

Marcel Albert
Hans Brändle
Karl Hermann Büsch
Josef Clemens
Paul-Josef Cordes
Enda Cunningham
Gerard Diamond
Wolfgang Heiß
Rainer Hennes
Franz-Josef Kos
Michael Langenfeld
Roland Minnerath
Johannes Overath
Michael Schmitz
Paul Tigh
Marjan Turnšek

Studienjahr 1986/87

Erwin Gatz, *Rektor*
Diarmuid Martin, *Vizerektor*
Helmut Moll, *Zeremoniar*

Hans Brändle
Josef Clemens
Paul-Josef Cordes
Enda Cunningham
Gerard Diamond
Michael von Fürstenberg
Rainer Hennes
Stephan Janker
Franz-Josef Kos
Johannes Mecking
Bertram Meier
Roland Minnerath
Jürgen Müller
Sigwart Neuhaus
Johannes Overath
Michael Schmitz
Paul Tigh
Marjan Turnšek

Studienjahr 1987/88

Erwin Gatz, *Rektor*
Diarmuid Martin, *Vizerektor*
Roland Minnerath, *Vizerektor*
Helmut Moll, *Zeremoniar*
Bertram Meier, *Zeremoniar*

Josef Clemens
Paul-Josef Cordes
Enda Cunningham
Michael von Fürstenberg
Ralf Hammecke
Stephan Janker
Johannes Mecking
Sigwart Neuhaus
Stephan Kremer
Johannes Overath
Josef Schemmerer
Michael Schmitz
Paul Tigh
Marjan Turnšek

18

Studienjahr 1988/89

Erwin Gatz, *Rektor*
Roland Minnerath, *Vizerektor*
Bertram Meier, *Zeremoniar*

Dominik Bolt
Josef Clemens
Paul-Josef Cordes
Enda Cunningham
Michael von Fürstenberg
Joachim Hake
Ralf Hammecke
Helmut Moll
Sigwart Neuhaus
Stephan Kremer
Johannes Olaf Ritter
Thomas Schieder
Markus Sieger
Bertram Stubenrauch
Paul Tigh
Marjan Turnšek

Studienjahr 1989/90

Erwin Gatz, *Rektor*
Matthias Heinrich, *Vizerektor*
Achim Funder, *Zeremoniar*

Josef Ammer
Gareth Byrne
Paul-Josef Cordes
Enda Cunningham
Matthias Kaup
Stephan Kremer
Helmut Moll
Martin Netter
Sigwart Neuhaus
Heinz-Albert Raem
Marc Retterath
Andreas Rieg
Johannes Olaf Ritter
Peter Schallenberg

Bertram Stubenrauch
Paul Tigh
Marjan Turnšek

Studienjahr 1990/91

Erwin Gatz, *Rektor*
Matthias Heinrich, *Vizerektor*
Achim Funder, *Zeremoniar*

Josef Ammer
Gareth Byrne
Paul-Josef Cordes
Enda Cunningham
Michael Fiedrowicz
Matthias Kopp
Stephan Kremer
Helmut Moll
Joe Mullan
Sigwart Neuhaus
Heinz-Albert Raem
Johannes Olaf Ritter
Peter Schallenberg
Thomas Schmid
Georg Schneider
Giorgio Sgubbi
Bertram Stubenrauch
Karl-Heinz Wiesemann

Studienjahr 1991/92

Erwin Gatz, *Rektor*
Matthias Heinrich, *Vizerektor*
Achim Funder, *Zeremoniar*

Josef Ammer
Clemens Brodkorb
Gareth Byrne
Paul-Josef Cordes
Michael Fiedrowicz
Walter Harteis
Jürgen Herr
Maksimilijan Matjaž

19

Helmut Moll
Joe Mullan
Sigwart Neuhaus
Heinz-Albert Raem
Thomas Rauch
Stefan Samerski
Giorgio Sgubbi
Karl-Heinz Wiesemann
Markus Zimmermann

Studienjahr 1992/93

Erwin Gatz, *Rektor*
Matthias Heinrich, *Vizerektor*
Achim Funder, *Zeremoniar*
Josef Ammer, *Zeremoniar*

Hartmut Benz
Claus Blessing
Gareth Byrne
Paul-Josef Cordes
Hans Feichtinger
Michael Fiedrowicz
Martin Grichting
Hansjörg Günther
Roland Kany
Johannes Lukas
Maksimilijan Matjaž
Helmut Moll
Sigwart Neuhaus
Heinz-Albert Raem
Stefan Samerski
Karl-Heinz Wiesemann

Studienjahr 1993/94

Erwin Gatz, *Rektor*
Josef Ammer, *Vizerektor*
Martin Grichting, *Zeremoniar*

Clemens Brodkorb
Patrick Burke
Gareth Byrne

Paul-Josef Cordes
Michael Fiedrowicz
Stephan Forster
Wolfgang Hentschke
Matthias Kopp
Peter Kramer
Maksimilijan Matjaž
Helmut Moll
Sigwart Neuhaus
Heinz-Albert Raem
Stefan Samerski
Ralf Senft
Klaus Sommer
Karl-Heinz Wiesemann
Stefan Winter
Markus Zimmermann

Studienjahr 1994/95

Erwin Gatz, *Rektor*
Josef Ammer, *Vizerektor*
Martin Grichting, *Zeremoniar*

Christoph Binninger
Korbinian Birnbacher
Christian Böck
Clemens Brodkorb
Markus Brunner
Patrick Burke
Paul-Josef Cordes
Michael Fiedrowicz
Marjan Gavenda
Matthias Kopp
Maksimilijan Matjaž
Helmut Moll
Sigwart Neuhaus
Heinz-Albert Raem
Renato Roux
Stefan Samerski
Markus Schmid
Jochen Thull
Markus Zimmermann

Studienjahr 1995/96

Erwin Gatz, *Rektor*
Josef Ammer, *Vizerektor*
Korbinian Birnbacher, *Zeremoniar*

Christoph Binninger
Clemens Brodkorb
Patrick Burke
Paul-Josef Cordes
Gerard Deighan
Hans Feichtinger
Georg Gänswein
Martin Grichting
Thomas Hatosch
Matthias Kopp
Maksimilijan Matjaž
Andrej Marko Poznič
Ralf Putz
Sigwart Neuhaus
Renato Roux
Stefan Samerski
Jürgen Stahl
Jochen Thull
Martin Uhl
Markus Wasserfuhr
Lorenz Wolf
Markus Zimmermann

Studienjahr 1996/97

Erwin Gatz, *Rektor*
Josef Ammer, *Vizerektor*
Korbinian Birnbacher, *Zeremoniar*

Juraj Augustín
Christoph Binninger
Clemens Brodkorb
Patrick Burke
Paul-Josef Cordes
Gerard Deighan
Hans Feichtinger
Stefan Heid

Tom Kerger
Matthias Kopp
Christian Lang
Maksimilijan Matjaž
Bertram Meier
Andrej Marko Poznič
Sigwart Neuhaus
Renato Roux
Stefan Samerski
Franz Xaver Sontheimer
Jochen Thull
Markus Wasserfuhr
Lorenz Wolf
Markus Zimmermann

Studienjahr 1997/98

Erwin Gatz, *Rektor*
Josef Ammer, *Vizerektor*
Andrej Saje, *Zeremoniar*

Juraj Augustín
David Boylan
Clemens Brodkorb
Gerard Deighan
Andrzej Demitrów
Florian Eberhard
Marc Griesser
Stefan Heid
Matthias Heinrich
Andreas Kutschke
Maksimilijan Matjaž
Bertram Meier
Sigwart Neuhaus
Ivan Platovnjak
Andrej Marko Poznič
Renato Roux
Walter Ruoss
Stefan Samerski
Gerhard Schneider
Georg Schwager
Marco Vogler

Markus Wasserfuhr
Markus Zimmermann

Studienjahr 1998/99

Erwin Gatz, *Rektor*
Bertram Meier, *Vizerektor*
Andrej Saje, *Zeremoniar*

Rainald Becker
David Boylan
Gerard Deighan
Andrzej Demitrów
Georg Gierl
Stefan Heid
Ralf Heidenreich
Markus Heinz
Klaus Hellmich
John Kennedy
Herbert Knapp
Martin Leitgöb
Sigwart Neuhaus
Ivan Platovnjak
Andrej Marko Poznič
Stefano Ripepi
Peter Slepčan
Grzegorz Szamocki
Johann Tauer
Markus Wasserfuhr
Markus Zimmermann

Studienjahr 1999/2000

Erwin Gatz, *Rektor*
Bertram Meier, *Vizerektor*
Andrej Saje, *Zeremoniar*

Michael Alkofer
Rainald Becker
David Boylan
Gerard Deighan
Andrzej Demitrów
Michael Dressel

Kai Fehringer
Zygfryd Glaeser
Markus Heinz
John Kennedy
Oliver Lahl
Martin Leitgöb
Sigwart Neuhaus
Ivan Platovnjak
Andrej Marko Poznič
Holger Rehländer
Stefano Ripepi
Grzegorz Szamocki
Johann Tauer
Matthias Türk
Markus Wasserfuhr
Dominik Weiß

Studienjahr 2000/01

Erwin Gatz, *Rektor*
Bertram Meier, *Vizerektor*
Andrej Saje, *Zeremoniar*

Rainald Becker
Gerard Deighan
Andrzej Demitrów
Gerhard Gäde
Markus Heinz
Stefan Hofmann
Alojzij Kačičnik
John Kennedy
Oliver Lahl
Martin Leitgöb
Simon Lorber
Sigwart Neuhaus
Piotr Pierończyk
Marco Piranty
Ivan Platovnjak
Johann Tauer
Matthias Türk
Michael Vivoda
Klaus Vogl

Markus Wasserfuhr
Wojciech Węckowski

Studienjahr 2001/02

Erwin Gatz, *Rektor*
Johann Tauer, *Vizerektor*
Andrej Saje, *Zeremoniar*

Christian Blumenthal
Andrzej Demitrów
Hans Feichtinger
Gerhard Gäde
Konrad Glombik
Ulrich Haug
Stefan Heid
Markus Heinz
Alojzij Kačičnik
Philipp Kästle
John Kennedy
Florian Kolfhaus
Oliver Lahl
Simon Lorber
Sigwart Neuhaus
Alexander Pointner
Stefan Samulowitz
Matthias Türk
Wojciech Węckowski

Studienjahr 2002/03

Erwin Gatz, *Rektor*
Johann Tauer, *Vizerektor*
Andrej Saje, *Zeremoniar*

Andrzej Demitrów
Hans Feichtinger
Matteo Ferrari
Gerhard Gäde
Stefan Heid
Alexander Huber
Stefan Hünseler
Alojzij Kačičnik

John Kennedy
Florian Kolfhaus
Kuhn Alexander
Oliver Lahl
Simon Lorber
Erwin Mateja
Kieran McDermott
Jozef Nadasky
Sigwart Neuhaus
Stefan Samulowitz
Markus Scheifele
Rainer Stadlbauer
Udo Stenz
Matthias Türk

Studienjahr 2003/04

Erwin Gatz, *Rektor*
Johann Tauer, *Vizerektor*
Hans Feichtinger, *Zeremoniar*

Sebastijan Cerk
Andrzej Demitrów
Matteo Ferrari
Gerhard Gäde
Antonius Hamers
Stefan Heid
Stefan Hünseler
Alojzij Kačičnik
John Kennedy
Florian Kolfhaus
Michael Koller
Oliver Lahl
Jan Lazar
Simon Lorber
Kieran McDermott
Jozef Nadasky
Sigwart Neuhaus
Sławomir Piwowarczyk
Michael Shortall
Matthias Türk
Michael Vivoda
Stefano Zeni

23

Studienjahr 2004/05

Erwin Gatz, *Rektor*
Johann Tauer, *Vizerektor*
Hans Feichtinger, *Zeremoniar*

Matthias Ambros
Jens Brodbeck
Sebastijan Cerk
Andrzej Demitrów
Matteo Ferrari
Gerhard Gäde
Stefan Heid
Alojzij Kačičnik
John Kennedy
Michael Krüger
Simon Lorber
Libor Marek
Kieran McDermott
Damian McNeice
Sigwart Neuhaus
Rajmund Porada
Nicolas Schnall
Michael Shortall
Matthias Türk
Michael Vivoda
Stefano Zeni

Studienjahr 2005/06

Erwin Gatz, *Rektor*
Johann Tauer, *Vizerektor*
Hans Feichtinger, *Zeremoniar*

Sebastijan Cerk
Johannes Dambacher
Andrzej Demitrów
Matteo Ferrari
Gerhard Gäde
Hausner Josef
Stefan Heid
Daniel Heller
Alojzij Kačičnik

John Kennedy
Simon Lorber
Libor Marek
Kieran McDermott
Damian McNeice
Sigwart Neuhaus
Michael Shortall
Matthias Türk
Marcín Worbs
Stefano Zeni
Dieter Zimmer

Studienjahr 2006/07

Erwin Gatz, *Rektor*
Stefan Heid, *Vizerektor*
Hans Feichtinger, *Zeremoniar*

Harald Bucher
Sebastijan Cerk
Paul Eich
Matteo Ferrari
Thomas Frauenlob
Andreas Fuchs
Gerhard Gäde
Konrad Glombik
Manfred Hock
Joseph Jost
Libor Marek
Kieran McDermott
Damian McNeice
Sigwart Neuhaus
Marius Simiganovschi
Maciej Skóra
Matthias Türk
Björn Wagner
Stefano Zeni

Studienjahr 2007/08

Erwin Gatz, *Rektor*
Stefan Heid, *Vizerektor*
Hans Feichtinger, *Zeremoniar*

Konrad Maria Ackermann
Wilhelm Bangerl
Andreas Berlinger
Thomas Frauenlob
Andreas Fuchs
Gerhard Gäde
Desmond Hayden
Libor Marek
Andrew O'Sullivan
Kieran McDermott
Piotr Jaskóła
Danilo Jesenik
Joseph Jost
Georg Kolb
Florian Regner
Maciej Skóra
Carl Christian Snethlage
Udo Stenz
Matthias Türk
Stefano Zeni

Studienjahr 2008/09

Erwin Gatz, *Rektor*
Stefan Heid, *Vizerektor*
Thomas Frauenlob, *Zeremoniar*

Alessandro Aste
Wilhelm Bangerl
Peter Brysch
Luca Camilleri
Gerhard Gäde
Desmond Hayden
Danilo Jesenik
Joseph Jost
Johannes Marc Kalisch
Mario Kopjar
Toni Kowollik

Jacob Mandiyil
Mateusz Potoczny
Nils Marius Schellhaas
Maciej Skóra
Alessio Stasi
Udo Stenz
Sławomir Tokarek
Matthias Türk
Ralph Weimann
Nicolas-Gerrit Weiss
Stefano Zeni

Studienjahr 2009/10

Erwin Gatz, *Rektor*
Stefan Heid, *Vizerektor*
Thomas Frauenlob, *Zeremoniar*

Alessandro Aste
Desmond Hayden
Danilo Jesenik
Krysztof Grzywocy
Joseph Jost
Mario Kopjar
Toni Kowollik
Ulrich Liehr
Mateusz Potoczny
Simon Rüffin
Tobias Schwaderlapp
Maciej Skóra
Daniel Stark
Alessio Stasi
Thomas Franz Sudi
Christopher Tschorn
Matthias Türk
Johann Andreas van Kaick
Ralph Weimann
Nicolas-Gerrit Weiss

2.2.2. Bischofsweihen von Exalumnen

Zur bischöflichen Würde wurden erhoben:

Dr. theol. Paul Josef Cordes; 1975 Weihbischof in Paderborn; seit 1980 an der römischen Kurie; 1995 Titularerzbischof und Präsident des Päpstlichen Rates Cor unum; 2007 Kardinal

Dr. iur. civ. Dr. iur. can. Johannes Dyba; 1979 Titularerzbischof und Apostolischer Nuntius in Monrovia; 1983 Bischof von Fulda

Lic. theol. Wolfgang Haas; 1988 Koadjutor des Bischofs von Chur; 1990 Bischof von Chur; 1997 Erzbischof von Vaduz

Lic. theol. Diarmuid Martin; 1999 Titularbischof; 2003 Koadjutor des Erzbischofs von Dublin; 2004 Erzbischof von Dublin

Dr. theol. Karl-Heinz Wiesemann; 2002 Weihbischof in Paderborn; 2007 Bischof von Speyer

S. E. Mons. Roland Minnerath; 2004 Erzbischof von Dijon

Dr. theol. Marjan Turnšek; 2006 Bischof von Murska Sobota (Slowenien)

Dr. iur. can. Konrad Zdarsa; 2007 Bischof von Görlitz

Dr. iur. can. Matthias Heinrich; 2009 Weihbischof in Berlin

2.2.3. Priesterweihen von Exalumnen

(l. = laisiert; † = verstorben)

1976	Richard Mathes, Essen (†)
1978	Konstantin Maier, Rottenburg-Stuttgart Michael Paetz, Essen Ludger Toups, Essen Hermann Wieh, Osnabrück
1979	Harald Scharf, Regensburg
1980	Josef Ammer, Regensburg Herbert Gillessen, Berlin Christian Grebner, Würzburg
1981	Gerd Baukelmann, Essen (l.) Konrad Koch, Regensburg (†) Martin Martlreiter, Regensburg

1982	Hubertus Drobner, Mainz
	Michael Durst, Köln
	Franz Ferstl, Regensburg
	Christoph Müller, Regensburg
	Josef Thalhammer, Regensburg
1983	Thomas Amann, Rottenburg-Stuttgart
	Heinrich Börner, Regensburg
	Karl-Heinz Braun, Freiburg
	Horst Wagner, Regensburg
1984	Franz Flierl, Regensburg
	Georg Gänswein, Freiburg
	Klaus Müller, Regensburg
1985	Stephan Baudisch, Rottenburg-Stuttgart
	Reinhold Föckersberger, München
	Franz Frühmorgen, Regensburg
	Gottfried Küster, Augsburg
	Ludger Uhle, Münster
1986	Bernhard Baumann, Aachen (l.)
	Stephan Hirblinger, Regensburg
	Bertram Stubenrauch, Regensburg
1987	Hermann Ehrensperger, Rottenburg-Stuttgart
	Wolfgang Hacker, Augsburg
	Erhard Hinrainer OSB, Abtei Metten
	Markus Kohler, Rottenburg-Stuttgart
	Johannes Schaufler, Augsburg
1988	Bernd Riepl, Regensburg
	Bernd Staudacher, Rottenburg-Stuttgart
	Thomas Weitz, Köln
1989	Günther Baur, Rottenburg-Stuttgart (l.)
	Michael Langenfeld, Münster
1990	Josef Kreiml, Regensburg
1991	Karl Hermann Büsch, Köln
	Josef Schemmerer, Regensburg

1992 Johannes Mecking, Münster
 Heinrich Reinhardt, Chur

1993 Marcel Albert OSB, Abtei Gerleve
 Stefan Kremer, Köln
 Markus Zimmermann OblOT, Köln

1994 Andreas Rieg, Rottenburg-Stuttgart
 Josef Rist, München
 Thomas Schmid, Regensburg
 Dominik Bolt, St. Gallen

1995 Martin Netter, Würzburg (l.)
 Thomas Rauch, Augsburg

1996 Johannes Lukas, Regensburg
 Jürgen Herr, Regensburg

1997 Hansjörg Günther, Berlin
 Claus Blessing, Rottenburg-Stuttgart
 Peter Kramer, Regensburg
 Stephan Forster, Regensburg

1998 Christian Böck, Passau
 Markus Brunner, Regensburg
 Hans Feichtinger, Passau
 Markus Schmid, Regensburg
 Ralf Senft, Limburg

1999 Albert Sieger OSB, Abtei Maria Laach
 Markus Heinz, St. Pölten

2000 Thomas Hatosch, Augsburg
 Ralf Putz, Augsburg
 Jürgen Stahl, Augsburg
 Tom Kerger, Luxemburg
 Martin Uhl, Rottenburg-Stuttgart

2001 Christian Lang, Augsburg
 Franz Xaver Sontheimer, Augsburg

2002 Marco Walter Vogler, Magdeburg
 Andreas Kutschke, Dresden-Meißen

28

2004 Marc Retterath, Paderborn
 Dominik Weiß, Rottenburg-Stuttgart

2005 Libor Marek, Bratislawa
 Klaus Vogl, München

2006 Michael Alkofer, Regensburg
 Alexander Huber, Regensburg
 Philipp Kästle, Rottenburg-Stuttgart
 Stefan Samulowitz, Paderborn
 Udo Stenz, Speyer
 Daniel Laske, Görlitz

2007 Christian Blumenthal, Aachen
 Martin Leitgöb CSsR, Wien
 Markus Scheifele, Rottenburg-Stuttgart
 Reiner Stadlbauer, Rottenburg-Stuttgart

2008 Antonius Hamers, Münster
 Jan Lazar, Eichstätt

2009 Michael Krüger, Eichstätt
 Jens Brobeck, Rottenburg-Stuttgart
 Matthias Ambros, Passau
 Stefan Samerski, Regensburg

Summe: 98

2.2.4. Promotionen

Die meisten Doktoranden waren an römischen Hochschulen eingeschrieben und absolvierten hier den Studiengang. Andere sammelten oder bearbeiteten ihr Material in Rom und reichten die Dissertation bei ihrer Heimatuniversität ein.

Mitglieder des Priesterkollegs, die seit 1975 promoviert wurden:

Studienjahr 1974/75

Dr. theol. Quinto Fabbri: [Thema nicht ermittelt] (Gregoriana)

Studienjahr 1975/76

Dr. hist. eccl. France M. Dolinar: Das Jesuitenkolleg in Laibach und die Residenz Pleterje 1597–1704 (Gregoriana)

Dr. theol. Jože Krašovec: Der Merismus im Biblisch-Hebräischen und Nordwestsemitischen (Bibelinstitut)

Dr. theol. Stanko Lipovšek: Fürbitten – Ein Weg zur tätigen Teilnahme der Gläubigen an der Meßfeier (San Anselmo)

Dr. theol. Franjo Basić: Paragone tra l'ordinamento dell'ONU e la costituzione della Repubblica Federativa Socialista Jugoslava nella protezione dei diritti sociali della persona umana (Gregoriana)

Studienjahr 1976/77

Dr. theol. Norbert Klinkenberg: Sozialer Katholizismus in Mönchengladbach (Bonn)

Dr. theol. Hermann Wieh: Konzil und Gemeinde. Eine systhematisch-theologische Untersuchung zum Gemeindeverständnis des Zweiten Vatikanischen Konzils in pastoraler Absicht (Münster)

Studienjahr 1980/81

Dr. phil. Jože Urbanič: Von der Sprachphilosophie über die Logik zur Ontologie. Das Problem der Referentialität heute (Gregoriana)

Dr. theol. Christian Grebner: Kaspar Gropper (1514 bis 1594) und Nikolaus Elgard (ca. 1538 bis 1587). Biographie und Reformtätigkeit. Ein Beitrag zur Kirchenreform in Franken und im Rheinland in den Jahren 1573 bis 1576 (Würzburg)

Studienjahr 1981/82

Dr. theol. Wilhelm Imkamp: Das Kirchenbild Papst Innocenz' III. (Gregoriana)

Dr. phil. Klaus Müller: Theorie und Praxis der Analogie in der „Summa Theologiae" des Thomas von Aquin. Der Streit um das rechte Vorurteil und die Analyse einer aufschlußreichen Diskrepanz (Gregoriana)

Dr. iur. can. Konrad Zdarsa: Die erforderliche Reife zum Empfang des Firmsakraments nach der Disziplin der Kirche im zwanzigsten Jahrhundert (Gregoriana)

... von Poitiers. Ein ... (Bonn)

... de to it according ... a)

... ie Menschenrech-

... d Christologie bei

... el primato del ves- ... ncilio di Ferrara —

... e Erzbischofswah- ...)

... nal Ludovico Ma- ... a)

... ologische Ausein- ... gen des Jansenis-

Dr. theol. Albrecht Weiland: Der Campo Santo Teutonico in Rom und seine Grabdenkmäler (Freiburg)

Studienjahr 1987/88

Dr. theol. Rudolf Michael Schmitz: Aufbruch zum Geheimnis der Kirche Jesu Christi (Gregoriana)

Dr. iur. can. Rainer Hennes: Die einfache Gültigmachung ungültiger Ehen nach Willensmangel (Gregoriana)

Studienjahr 1988/89

Dr. theol. Bertram Meier: Die Kirche der wahren Christen. Johann Michael Sailers Kirchenverständnis zwischen Unmittelbarkeit und Vermittlung (Gregoriana)

Studienjahr 1989/90

Dr. iur. can. Michael Freiherr von Fürstenberg: „Loci Ordinaria" oder „Monstrum Westfaliae"? Die kirchliche Rechtsstellung der Äbtissin von Herford in Zusammenhang mit ähnlichen Beispielen der Jurisdiktionsausübung durch Frauen (Gregoriana)

Studienjahr 1990/91

Dr. theol. Bertram Stubenrauch: Der Heilige Geist bei Apponius. Zum theologischen Gehalt einer spätantiken Hoheliedauslegung (Augustinianum)

Studienjahr 1991/92

Dr. theol. Stephan Kremer: Herkunft und Werdegang geistlicher Führungsschichten in den Reichsbistümern zwischen Westfälischem Frieden und Säkularisation. Fürstbischöfe – Weihbischöfe – Generalvikare (Bonn)

Dr. theol. Enda Cunningham: Frace as the Self-Communication of the Holy Spirit in the Writings of Thomas Merton (Gregoriana)

Dr. theol. Peter Schallenberg: Die Entwicklung des theonomen Naturrechtes in der späten Scholastik des deutschen Sprachraumes (Gregoriana)

Studienjahr 1992/93

Dr. iur. can. Achim Funder: Reichsidee und Kirchenrecht. Dietrich von Nieheim als Beispiel spätmittelalterlicher Rechtsauffassung (Gregoriana)

Dr. iur. can. Josef Ammer: Zum Recht der „Katholischen Universität". Genese und Exegese der Apostolischen Konstitution „Ex corde ecclesiae" vom 15. August 1990 (Gregoriana)

Studienjahr 1993/94

Dr. theol. Gareth Byrne: A Critical Evaluation of the Contribution of James Michael Lee towards a Spirituality of the Religious Educator (Salesianum)

Dr. theol. Michael Fiedrowicz: Das Kirchenverständnis Gregors des Großen. Eine Untersuchung seiner exegetischen und homiletischen Werke (Gregoriana)

Studienjahr 1994/95

Dr. theol. Karl-Heinz Wiesemann: „Zerspringender Akkord" – Das Zusammenspiel von Mystik und Systematik bei Karl Adam, Romano Guardini und Erich Przywara als theologische Fuge (Gregoriana)

Studienjahr 1995/96

Dr. iur. can. Martin Grichting: La libertá della chiesa e il diritto ecclesiastico del cantone di Zurigo (Santa Croce)

Studienjahr 1996/97

Dr. theol. Patrick J. Burke: The development of dogma in Rahner. Dialectical analogy as the hermeneutical key to Karl Rahner's theory of dogma (Gregoriana)

Dr. iur. can. Lorenz Martin Wolf: Die päpstliche Gesetzgebung zum Schutz der Kulturgüter bis zum Untergang des Kirchenstaates im Jahr 1870 (Lateranuniversität)

Dr. theol. Christoph Binninger: Mysterium inhabitationis Trinitatis. M. J. Scheebens theologische Auseinandersetzung mit der Frage nach der Art und Weise der übernatürlichen Verbindung der göttlichen Personen mit dem Gerechten (Gregoriana)

Dr. theol. Korbinian Birnbacher OSB: Die Erzbischöfe von Salzburg und das Mönchtum zur Zeit des Investiturstreites (1060–1164) (San Anselmo)

Studienjahr 1997/98

Dr. theol. Giorgio Sgubbi: Conoscenza naturale di Dio e rivelazione nel pensiero di Eberhard Juengel (Gregoriana)

Dr. theol. Maksimilijan Matjaž: Fobeomai im Markusevangelium. Die Bedeutung des Furchtmotivs für das theologische Grundverständnis des Markus (Gregoriana)

Studienjahr 1998/99

Dr. iur. can. Matthias Heinrich: Das Autoritätsverständnis der insularen Bußbuchliteratur. Eine Untersuchung zur Rechtslegitimation und zum Rechtscharakter der nichtkontinentalen Pönitentialien (Gregoriana)

Studienjahr 1999/2000

Dr. theol. Renato Roux: L'exégèse biblique dans les Homélies Cathédrales de Sévére d'Antioche (Augustinianum)

Dr. theol. Andrej Marko Poznič: Un futoro para la nación en la unión europea. Una propuesta ético-moral (Academia Alfonsiana)

Studienjahr 2000/01

Dr. theol. Clemens Brodkorb: Hugo Aufderbeck als Seelsorgeamtsleiter in Magdeburg. Zur pastoralen Grundlegung einer „Kirche in der SBZ/DDR" (Würzburg)

Dr. theol. Ivan Platovnjak: Lo sviluppo della dottrina conciliare circa la direzione spirituale nelle tre ultime esortazioni apostoliche postsinodali (1962– 1996) (Gregoriana)

Studienjahr 2001/02

Dr. theol. Markus Wasserfuhr: In Geduld reifen. Ein interdisziplinärer Beitrag zur Bestimmung der Aktualität der Anthropologie des Irenäus von Lyon (Gregoriana)

Dr. theol. Woijech Weckowski: Die soziale Kommunikation in der Lehre Papst Johannes Pauls II. (Santa Croce)

Dr. theol. Markus Zimmermann OblOT: In-Existenz. Nachfolge Jesu bei Romano Guardini (Gregoriana)

Dr. theol. Martin Leitgöb: Vom Seelenhirten zum Wegführer. Sondierungen zum bischöflichen Selbstverständnis im 19. und 20. Jahrhundert. Die Antrittshirtenbriefe der Germanikerbischöfe 1837–1962 (Wien)

Studienjahr 2002/03

Dr. iur. can. Andrej Saje: Il ministro e la forma straordinaria della celebrazione del matrimonio secondo il codice latino e orientale (Gregoriana)

Studienjahr 2004/05

Dr. theol. Hans Feichtinger: Christus praesens in Ecclesia. Die Gegenwart Christi in der Kirche bei Leo dem Großen (Augustinianum)

Studienjahr 2005/06

Dr. theol. Johann Tauer: Zur Paulusexegese des Pelagius (Augustinianum)

Studienjahr 2006/07

Dr. theol. Michael Shortall: Human Rights and Moral Reasoning. A comparative investigation by way of three theorists and their respective traditions: John Finnis, Ronald Dworkin and Jürgen Habermas (Gregoriana)

Studienjahr 2008/09

Dr. theol. Stefano Zeni: Il grido nel vangelo di Marco. Analisi esegetico-teologica di un motivo narrativo (Gregoriana)

Dr. theol. Udo Stenz: Dem Logos zuhören. Anregungen für eine Theologie des Dialogs (Lateranuniversität)

2.2.5. Sabbatinen

Seit 1884 sind kollegsinterne Vorträge, sog. Sabbatinen, üblich. Dort sprechen Kollegsmitglieder oder Gäste über ihre Forschungen, Projekte und Arbeitsgebiete.

(Akademische Grade nach dem Stand zum Zeitpunkt der Sabbatine)

Studienjahr 1975/76

11. Oktober 1975, Prälat Dr. Hermann Hoberg: Vatikanische Quellen zur Geschichte der päpstlichen Hof- und Finanzverwaltung 1316 bis 1378

8. November 1975, Hermann Wieh: Theologie der Gemeinde. Anmerkungen zur gegenwärtigen Diskussion und zur Geschichte der Gemeinde

29. November 1975, Prof. Dr. Erwin Gatz: Restaurierungsarbeiten am Campo Santo 1960 bis 1975

10. Januar 1976, Dr. Pierre Louis Surchat: Die Nuntiaturen im 17. Jahrhundert

14. Februar 1976, Dr. Wilhelm Dörr: Der Kommunismus in Italien

6. März 1976, Jože Krašovec: Der Merismus im Biblisch-Hebräischen

7. April 1976, France M. Dolinar: Die Pastoraltätigkeit der Jesuiten in Ljubljana im 17. Jahrhundert

12. Juni 1976, Gerd Hagedorn: Ikonen, Kultbilder der Kirchen des Ostens und Kunstschätze im Kolleg des Campo Santo Teutonico

Studienjahr 1976/77

9. Oktober 1976, Dr. Karl Heinz Frankl: Vergangenheit – ein Element künftiger priesterlicher Spiritualität? Auf der Suche nach einer künftigen priesterlichen Spiritualität

13. November 1976, Franjo Basić: L'autogestione jugoslava come promozione dei diritti sociali della persona umana

4. Dezember 1976, P. Dr. Raphael Kleiner OSB: Basisgemeinden in Rom

15. Januar 1977, Dr. Erich Feldmann: Der Einfluß des Hortensius und des Manichäismus auf das Denken des jungen Augustinus von 373

12. Februar 1977, Prof. Dr. Jürgen Peterson: Form und Funktion päpstlicher Heiligsprechungsurkunden im Mittelalter

12. März 1977, Christian Grebner: Probleme der Hexenprozesse im frühneuzeitlichen Deutschland

2. April 1977, Prof. Dr. Erwin Gatz: Zur Statutenreform des Campo Santo Teutonico

Studienjahr 1977/78

5. November 1977, Prof. Dr. Erwin Gatz: Zur Gründung der Dormitio auf dem Sion in Jerusalem (1898)

26. November 1977, Kurat Paul Knopp: Seelsorge in Rom

11. Februar 1978, Dr. Wendelin Knoch: Der Beitrag der Frühscholastik zur Entfaltung der Sakramentenlehre. Grundsätzliche Beobachtungen und deren Verdeutlichung anhand der Aussagen „de sacramento baptismatis".

4. März 1978, Michael Durst: Zu den Grabungen im Bereich der Confessio unter St. Peter

8. April 1978, Jože Urbanič: Prolegomena zur philosophischen Sicht der Wissenschaften bei Evrando Agazzi

3. Juni 1978, Diarmuid Martin: Internationale Tendenzen des Familienrechtes

Studienjahr 1978/79

23. September 1978, Dr. Anne-Lene Fenger: Zur Beurteilung der Ketzertaufe durch Cyprian von Karthago und Ambrosius von Mailand

4. November 1978, Dr. Heinrich Reinhardt: Das Symbol des Grals in Richard Wagners „Parsifal"

2. Dezember 1978, Prof. Dr. Erwin Gatz: Kirche und Krankenpflege im 19. Jahrhundert – am Beispiel der preußischen Provinzen Rheinland und Westfalen

10. Februar 1979, Prälat Dr. Dr. Johannes Dyba: Die päpstliche Kommission Iustitia et Pax

5. Mai 1979, Prälat Dr. Heinrich Ewers: Die Tätigkeit der Sacra Romana Rota

9. Juni 1979, Ludger Schulze: Das Konzil von Trient und die Kirchenmusik

Studienjahr 1979/80

20. Oktober 1979, Prof. Dr. Dr. Klaus Mörsdorf: Die Promulgationsformel des Zweiten Vatikanischen Konzils

1. Dezember 1979, Erich Kusch: Das Deutschlandbild der Italiener

2. Februar 1980, Karl-Heinz Braun: Das Verhältnis von Staat und Kirche im 19. Jahrhundert in Baden – dargestellt am Beispiel der Priesterausbildung

1. März 1980, Elmar Alshut: Die Scalinata di Spagna (1723–1726). Architektur auf der Grenze zweier Stilphasen

Studienjahr 1980/81

15. November 1980, Prof. Dr. Erwin Gatz: Zur Entstehung und Entfaltung des christlichen Romgedankens

6. Dezember 1980, Udo Maria Schiffers: Teresa de Avila. Aspekte des Erlösungsweges der heiligen Kirchenlehrerin

14. Februar 1981, Klaus Müller: Analogie bei Thomas von Aquin. Praxis und Geltung gelingender Rede über Gott und die Welt

7. März 1981, Prof. Dr. Karl Hengst: „Wenn Steine reden!" Zur Kritik an den karolingischen Annalen.

2. Mai 1981, Karl-Heinz Braun: Ignaz Heinrich von Wessenberg und seine Bemühungen um die Seelsorge

13. Juni 1981, Prof. Dr. P. Ambrosius Eszer OP: „Krone Apuliens". Das Stauferschloß Castel del Monte

Studienjahr 1981/82

7. November 1981, Dr. Peter Maser: Parusie Christi oder Triumph der Gottesmutter? Erwägungen zu einem Relief der Tür zu S. Sabina in Rom

5. Dezember 1981, Prof. Dr. Erwin Gatz: Versuche zur Gestaltung des Verhältnisses von Kirche und Staat im Umkreis der Französischen Revolution

16. Januar 1982, Generaloberin M. Raphaelita: Heutige Situation der Kongregationen und Zukunftsperspektiven am Beispiel der Schwestern Unserer Lieben Frau

20. Februar 1982, Prof. Dr. Kurt-Victor Selge: Das Bild des Franz von Assisi in der protestantischen Historiographie des 16. Jahrhunderts

redigt des Gregor von

dorum

und Seelsorgeklerus im
on 1815 bis 1975

schichte der römischen

as Konzil von Chalke-

chaft an der Collégiale
leinzentrum

usstattung der verschol-
ichen Apsisprogramme

le und Recht. Die Men-
n: Vier Ansätze protes-

onferenzen oder Syno-

mkreis von Ehe und Familie gemäß den Hinweisen von „Familiaris Consortio"

39

2. Juni 1984, Generaloberin Christiane Wittmers: Ordensleben heute. Erfahrungen der Kongregation der Franziskanerinnen, Töchter der hll. Herzen Jesu und Mariä (Salzkotten)

Studienjahr 1984/85

3. November 1984, Prof. Dr. Erwin Gatz: Zur Entwicklung des rheinischen Weltpriesternachwuchses im 19. und 20. Jahrhundert

1. Dezember 1984, Dr. Helmut Moll: Der sakramentale Diakonat der Frau in historischer und theologischer Sicht

2. Februar 1985, Bogdan Dolenc: John Henry Newman als Prediger

18. Mai 1985, Umberto Proch: Überschätzung oder Unterschätzung des Florentinums? Einige Fragen der modernen historisch-theologischen Forschung über das Konzil von Ferrara – Florenz – Rom (1438–1445)

15. Juni 1985, Arthur Brunhart: Staat, katholische Kirche und Bischof im Kanton und Bistum St. Gallen im 19. Jahrhundert. Ein Beispiel zum „Sonderfall" Schweiz

Studienjahr 1985/86

5. November 1985, Prof. Dr. Erwin Gatz: Geschichte des Bistums Aachen 1930–1985. Der Weg einer Ortskirche

30. November 1985, Prof. Dr. Walter Kasper: Kirche als communio. Die ekklesiologische Leitidee des Zweiten Vatikanischen Konzils

15. Februar 1986, Marcel Albert: Nuntius Fabio Chigi, die römischen Dekrete „De auxiliis" und der „Augustinus" des „Jansenius". Zur Vorgeschichte der Bulle „In eminenti"

19. April 1986, Dr. Helmut Moll: Das Selbstverständnis des kirchlichen Lehramtes seit dem Zweiten Vatikanischen Konzil

10. Mai 1986, Dr. Dr. Roland Minnerath: Der Streit zwischen Bonifaz VIII. und Philipp dem Schönen

Studienjahr 1986/87

8. November 1986, Erzbischof Jan Schotte: Die Bischofssynode – ihr Selbstverständnis und ihre Geschichte

13. Dezember 1986, Prof. Dr. Erwin Gatz: Domkapitel und Bischofswahlen in den deutschsprachigen Ländern seit dem 19. Jahrhundert

7. März 1987, Rainer Hennes: Die einfache Gültigmachung ungültiger Ehen nach Willensmangel

29. Mai 1987, Prof. Dr. Hans Gonsior: Fragen zukünftiger Energienutzung

19. Juni 1987, Dr. Franz-Josef Kos: Die Rückwirkungen des Aufstandes in Süddalmatien/Südherzegowina 1881/82 auf die Außenpolitik Bismarcks

Studienjahr 1987/88

7. November 1987, Prof. Dr. Erwin Gatz: Seelsorge in der Großstadt aus der Sicht des Kirchenhistorikers

15. Dezember 1987, Rudolf Michael Schmitz: Geistesgeschichtlich-theologische Wurzeln des ekklesiologischen Aufbruchs von 1918 bis 1943

6. Februar 1988, Prof. Dr. Philipp Schäfer: Die Beurteilung der Aufklärung in der katholischen Theologie

18. März 1988, Prälat Dr. Sigwart J. Neuhaus: Psychische Eheunfähigkeit – ein neuer Ehenichtigkeitsgrund? Mit einem Einblick in die heutige Urteilsfindung des Apostolischen Tribunals der Römischen Rota

23. April 1988, Dr. Helmut Moll: Antworten auf die Herausforderung des Feminismus in Theologie und Kirche

Studienjahr 1988/89

12. November 1988, Prof. Dr. Richard Puza: Das Gewohnheitsrecht in der Entstehungsphase des CIC von 1917

21. Januar 1989, Prof. Dr. Erwin Gatz: Papst Sixtus IV. und die Reform des römischen Hospitals vom Hl. Geist

22. April 1989, Bertram Meier: Die Kirche im heiligen Dienst. Johann Michael Sailers Kirchenverständnis als Ausfaltung der „Zentralidee des Christentums"

27. Mai 1989, Michael Freiherr von Fürstenberg: „Abbatissa millius" – Zur Frage kirchlicher Jurisdiktionsausübung durch Laien

10. Juni 1989, Marcus Sieger: Die neue Gesetzgebung zur Selig- und Heiligsprechung von 1983 auf dem Hintergrund der entsprechenden Bestimmungen im CIC von 1917 und der Reformbemühungen in diesem Jahrhundert

Studienjahr 1989/90

11. November 1989, Prof. Dr. Erwin Gatz: Anton de Waal (1837–1917) und der Campo Santo Teutonico

9. Dezember 1989, Dr. Dr. Heinz-Albert Raem: Der Weltklerus in der Auseinandersetzung mit dem NS-Regime

19. Mai 1990, Johannes O. Ritter: Der allgemeine Rechts- und Tatsachenirrtum gemäß can. 144

Studienjahr 1990/91

10. November 1990, Prof. Dr. Erwin Gatz: Die deutschsprachigen Katholiken und ihre Sorge für die Deutschen in Rom und im Heiligen Land

5. Dezember 1990, Prof. Dr. Klaus Ganzer: Der ekklesiologische Standort des Kardinalskollegiums. Aufstieg und Niedergang einer kirchlichen Institution

16. Februar 1991, Dr. Albrecht Weiland: „Catacomba anonima di Via Anapo". Repertorium der Malereien

7. Mai 1991, Bertram Stubenrauch: Apponius und sein Kommentar zum Hohenlied

31. Mai 1991, Stephan Kremer: Herkunft und Ausbildung geistlicher Führungsschichten in den Reichsbistümern zwischen Westfälischem Frieden und Säkularisation

16. November 1991, Peter Schallenberg: Die Entwicklung des theonomen Naturrechts in der späten Neuscholastik des deutschen Sprachraumes (1900–1960)

Studienjahr 1991/92

17. Dezember 1991, Dr. Dr. Heinz-Albert Raem: Aufbau und Arbeitsweise des Päpstlichen Rates zur Förderung der Einheit der Christen

15. Februar 1992, Dr. Rudolf Heinrich: Zur Problematik des tropischen Regenwaldes

4. April 1992, Dr. Stefan Samerski: Die katholische Kirche in der Freien Stadt Danzig 1920–1933. Katholizismus zwischen Libertas und Irredenta

Studienjahr 1992/93

14. November 1992, Bischof Joachim Reinelt: Zur momentanen Lage der katholischen Kirche in der ehemaligen DDR

14. Dezember 1992, Prof. Dr. Dr. Hubertus R. Drobner: Ein neues „Lehrbuch der Patrologie"

6. Februar 1993, Hartmut Benz: Die wirtschaftliche Lage und die Staatshaushalte des Kirchenstaates von der Restauration bis zum Tode Papst Gregors XVI. (1816–1846)

13. März 1993, Achim Funder: Dietrich von Nieheim als Beispiel spätmittelalterlicher Rechtsauffassung

Studienjahr 1993/94

6. November 1993, Josef Ammer: Zum Recht der „Katholischen Universität". Genese und Exegese der Apostolischen Konstitution „Ex corde Ecclesiae" vom 15. August 1990

17. November 1993, Michael Fiedrowicz: „Ecclesia in antiquum statum restauranda". Der ekklesiologische Hintergrund des Pontifikates Gregors des Großen

5. Februar 1994, Gesandter Dietrich Lincke: Zur politischen Entwicklung in Chile

23. April 1994, Mons. Bernd Kaut: Zur Afrikanischen Bischofssynode in Rom 1994

18. Mai 1994, Dr. Hubertus Lutterbach: „Auf die Kräfte des Leibes achten!" Die Bedeutung der Gesundheit im Leben und Wirken des Ignatius von Loyola

Studienjahr 1994/95

12. November 1994, Diarmuid Martin: Die Weltbevölkerungskonferenz in Kairo

10. Dezember 1994, Prof. Dr. Erwin Gatz: Zur Enstehung und zu Problemen des Bischofslexikons

4. Februar 1995, Korbinian Birnbacher OSB: Der Salzburger Erzbischof als „Legatus natus" und „Primas Germaniae". Ursprung und Bedeutung

4. März 1995, Walter Eykmann: Zum Verhältnis von Staat und Kirche in Bayern

13. Mai 1995, Dr. Georg Gänswein: Kirchengliedschaft gemäß dem Zweiten Vatikanischen Konzil

3. Juni 1995, Karl-Heinz Wiesemann: Das Zusammenspiel von Mystik und Systematik bei Karl Adam, Romano Guardini und Erich Przywara als theologische Fuge

Studienjahr 1995/96

4. November 1995, Prof. Dr. Erwin Gatz: Die Wiederanfänge katholischer Armenpflege im frühen 19. Jahrhundert

9. Dezember 1995, Hermann Schalück OFM: Über den Franziskanerorden in der Gegenwart

3. Februar 1996, Matthias Kopp: Der Begriff des Martyrion im frühchristlichen Kirchenbau mit einem typologischen Überblick der Kirchen Syriens und Jordaniens vom 4. bis 7. Jahrhundert

9. März 1996, Martin Grichting: Christlicher Dualismus und der Kanton Zürich. Ein Einblick ins Schweizer Staatskirchenrecht

25. Mai 1996, P. Dr. Hans Zwiefelhofer SJ: Zur Situation des Jesuitenordens heute

Studienjahr 1996/97

5. Oktober 1996, Erwin Gatz: Caritas im Wandel

5. November 1996, Lorenz Wolf: Die päpstliche Gesetzgebung zum Schutz der Kulturgüter bis zum Untergang des Kirchenstaates im Jahr 1870

11. Januar 1997, Tobias Piller: Die italienische Wirtschaft auf dem Weg nach Europa

23. Juni 1997, Peter Johannes Weber: Die Rückführung der Kulturgüter aus Paris nach Rom im Jahr 1815

Studienjahr 1997/98

24. Januar 1998, Prof. Dr. Erwin Gatz: Zur Entstehung des von mir verfaßten Führers „Roma cristiana"

19. Februar 1998, Botschafter Dr. Jürgen Oesterhelt: Die Türkei vor den Toren Europas

14. März 1998, Dr. Stefan Heid: Die kosmologische Deutung des Kreuzes Christi in der frühchristlichen Religionsphilosophie

Studienjahr 2000/01

11. November 2000, Rainald Becker: Der Breslauer Bischof Johannes Roth (1426–1506) als „instaurator veterum" und „benefactor ecclesiae suae". Eine Variation zum Thema des Humanistenbischofs

2. Dezember 2000, Botschafter Theodor Wallau: Zur Lage der Christen im Heiligen Land

10. Februar 2001, Rektor Prof. Dr. Erwin Gatz: Überlegungen zur Geschichte der Dürener Annaverehrung und zu ihrer Zukunft

17. März 2001, Priv.-Doz. Dr. Gerhard Gäde: Viele Religionen – viele Wahrheiten? Der Weg der deutschen Theologie im 20. Jahrhundert zwischen Toleranz und Wahrheitsanspruch und ein kleines Stück Neuland

19. Mai 2001, Jörg Bölling: Musik und Zeremoniell in der päpstlichen Kapelle der Renaissance

Studienjahr 2001/02

17. November 2001, Prof. Dr. Erwin Gatz: Wie das Bischofslexikon zum Abschluss kam

16. Februar 2002, Alexander Pointner: Padre Davide da Bergamo und die Entwicklung der italienischen Orgelmusik bis zum 19. Jahrhundert

Studienjahr 2002/03

9. November 2002, Prof. Dr. Erwin Gatz: Zur Geschichte des Campo Santo Teutonico

18. November 2002, Dr. Manfred Lütz: Pädophilie

8. Februar 2003, Prof. Dr. Stefan Heid: Die Märtyrer als Muskelprotze und Athleten

15. März 2003, Alexander Huber: Spannungen zwischen Papst, Bischöfen und deutschem Laienkatholizismus seit 1968

17. Mai 2003, Stefan Samulowitz: Synesios von Kyrene: Lob der Kahlköpfigkeit, oder: Hatten die Väter Humor?

Studienjahr 2003/04

8. November 2003, Prälat Dr. Eugen Kleindienst: Zur finanziellen Situation der Kirche in Deutschland

11. Dezember 2003, Jörg Bölling: cerimonie – cori spezzati – concerti. Zur Bedeutung Venedigs für die Entstehung des musikalischen Barock

7. Februar 2004, Prof. Dr. Erwin Gatz: Der Campo Santo während des Zweiten Weltkrieges

8. Mai 2004, Dr. Antonius Hamers: Zu den Konkordatsverhandlungen zwischen dem Heiligen Stuhl und Württemberg in der Weimarer Republik

Studienjahr 2004/05

2. Oktober 2004, Prof. Dr. Helmut Oelert: Das Herz als Sitz unserer Seele – Erfahrungen aus 40 Jahren Herzchirurgie

5. Februar 2005, Prof. Dr. Erwin Gatz: Sozialer Katholizismus im Deutschland des 19. Jahrhunderts

5. März 2005, Prof. Dr. Hans-Georg Aschoff: Politischer Katholizismus im Deutschen Kaiserreich

Studienjahr 2005/06

6. November 2005, Erwin Gatz: Zum Projekt eines neuen Atlas zur Kirchengeschichte

3. Dezember 2005, Johann Tauer: „Macht hoch die Tür" – Gedanken zur patristischen Exegese

4. Februar 2006, Dr. Martin Worbs: Die Entwicklung und Bedeutung der katholischen Jugendbewegung „Quickborn" (1908–1939)

11. März 2006, P. Wendelin Köster SJ: Zur Lage der Gesellschaft Jesu. Bestand, Probleme, Perspektiven

1. April 2006, Lic. Alojz Kačičnik: Der slowenische Kirchenhistoriker Fran Kovačič (1867–1939)

Studienjahr 2006/07

11. November 2006, Michael Mandlik: Zur Arbeit eines Vatikan-Korrespondenten

17. März 2007, Prof. Dr. Erwin Gatz: Der deutsche Episkopat von 1945 bis 2001. Ein Annäherungsversuch

31. März 2007, Johannes Thomas Laichner: Ridicula cucurbitae quaestio

4. Mai 2007, Tomáš Petráček: P. Vinzent Zapletal OP. Ein Exeget in der Zeit der Modernismuskrise

Studienjahr 2007/08

11. Oktober 2007, Prof. Dr. Heinz Sproll: Diskurse um die Constantinische Wende (313) in Wissenschaft und Öffentlichkeit anläßlich der 16. Centenarfeiern (1913)

8. November 2007, Andreas Fuchs: Mariologie und „Wunderglaube". Ein kritischer Beitrag zur spiritualitätstheologischen Valenz der Mariophanie im Kontext humanwissenschaftlicher Fragestellungen

Studienjahr 2008/09

4. Oktober 2008, Prof. Dr. Arnold Angenendt: Monotheismus und Gewalt

8. November 2008, Prälat Dr. Eugen Kleindienst: Die Aufgaben der Vertretung der Bundesrepublik Deutschland beim Heiligen Stuhl

7. Februar 2009, Prof. Dr. Erwin Gatz: Die katholische Kirche in Deutschland zu Beginn und am Ende des 20. Jahrhunderts. Ein Vergleich

1. April 2009 Prälat Dr. Klaus Kremer: Lage und Leistungen von Missio-Aachen

Studienjahr 2009/10

9. Oktober 2009, Prof. Dr. Erwin Gatz: Überblick zur Geschichte des Campo Santo

6. November 2009 Erzbischof Dr. Erwin Ender: Meine Zeit als Nuntius im Sudan

3. Römisches Institut der Görres-Gesellschaft

3.1. Öffentliche Vorträge

1975

24. Januar 1975, Prof. Dr. Erwin Iserloh (Münster): Die sozialen Aktivitäten des deutschen Katholizismus im 19. Jahrhundert im Übergang von karitativer Fürsorge zur Sozialreform und Sozialpolitik, dargestellt am Werk Emmanuel Freiherrn von Kettelers

23. Februar 1975, Prof. Dr. Konrad Repgen (Bonn): Römische Inquisition versus kölnisches Unternehmerinteresse. Der „Fall Bzovius" (1640)

14. März 1975, Prof. Dr. Rudolf Lill (Köln): Italien und Deutschland im politischen Konzept des Fürsten Metternich

19. April 1975, Prof. Dr. Gottfried Stix (Rom): Der politische Weltschmerz des Dichters Joseph Roth

25. Mai 1975, Dr. theol. Arnold Angenendt (Collegio Teutonico): Die päpstlich-karolingische Compaternitas – Ein Beitrag zur Entstehung des Kirchenstaates

26. Oktober 1975, Prof. Dr. Erwin Gatz (Collegio Teutonico): Kirchliche Personalpolitik zwischen Rom und Berlin im letzten Jahrzehnt der Ära Bismarck

1976

17. Januar 1976, Dr. Georg Lutz (Rom): Vom Nuntius zum Kardinal. Aufstiegschancen päpstlicher Nuntien in der frühen Neuzeit

21. Februar 1976, Prof. Dr. Rudolf Morsey (Speyer): Konrad Adenauer und der Nationalsozialismus

13. März 1976, Dr. Norbert Trippen (Bonn): Albert Ehrhard – Ein „Reformkatholik?"

3. April 1976, Prof. Dr. Josef Fink (Münster): Probleme der Bilddeutung in der neuentdeckten Katakombe an der Via Latina

8. Mai 1976, Prof. Dr. Heinrich Schmidinger (Rom): Romana Regia Potestas. Staats- und Reichsdenken bei Engelbert von Admont und Enea Silvio Piccolomini

29. Mai 1976, Dr. Ursula Nilgen (Rom): Das Fastigium Konstantins im Lateran

27. November 1976, Prof. Dr. Erwin Gatz (Collegio Teutonico): Der Campo Santo Teutonico seit dem Tode Anton de Waals (1917)

1977

29. Januar 1977, Lic. Gerd Hagedorn (Collegio Teutonico): Postbyzantinische Ikonen im Museum des Campo Santo Teutonico

5. März 1977, Prof. Dr. Wolfgang Braunfels (München): Tizian in Rom und Rom und Tizian

26. März 1977, Prof. Dr. Wolfgang Reinhard (Freiburg): Die weltgeschichtliche Bedeutung der frühneuzeitlichen Jesuitenmission

23. April 1977, Dr. Georg Daltrop (Rom): Die Laokoongruppe im Vatikan – Ein Kapitel römischer Museumsgeschichte und Antikenerkundung

21. Mai 1977, Dr. Wolfgang Stump (Düsseldorf): Der Konfessionalismus des 19. Jahrhunderts im Spiegel seiner Denkmäler

29. Oktober 1977, Prof. Dr. Erwin Gatz (Collegio Teutonico): Auf dem Weg zur Kirchensteuer. Kirchliche Finanzierungsprobleme in Preußen an der Wende zum 20. Jahrhundert

1978

29. Januar 1978, Prof. Dr. Werner Goez (Erlangen): Zur Persönlichkeit Gregors VII.

25. Februar 1978, Prof. Dr. Ludwig Schmugge (Berlin): Pilgerfahrt macht frei

29. April 1978, Prof. Dr. Bernhard Kötting (Münster): Glaubensfreiheit – Religionsfreiheit – Toleranz

28. Oktober 1978, Prof. Dr. Victor Conzemius (Luzern): Der französische Katholizismus im Zweiten Weltkrieg

25. November 1978, Prof. Dr. Friedrich Kempf SJ (Rom): Zur Absetzung Friedrichs II.

1979

17. Februar 1979, Prof. Dr. Konrad Repgen (Bonn): Lateranverträge und Reichskonkordat

3. März 1979, Priv.-Doz. Dr. Joachim Poeschke (Münster): Das Grabmal Papst Martins V. in San Giovanni in Laterano

31. März 1979, Prof. Dr. Alexander Hollerbach (Freiburg): Die Lateranverträge im Rahmen der neueren Konkordatsgeschichte

7. Oktober 1979, Prof. Dr. Odilo Engels (Köln): Die Entstehung des spanischen Jakobusgrabes aus kirchenpolitischer Sicht

24. November 1979, Prof. Dr. Raoul Manselli (Rom): Die Kirche in den italienischen Kommunen. Zwei Beispiele: Rom und Mailand

1980

26. Januar 1980, Prof. Dr. Christoph Weber (Düsseldorf): Franz Xaver Kraus und Italien

23. Februar 1980, Prof. Dr. Karl Suso Frank OFM (Freiburg): Vom Kloster als schola dominici servitii zum Kloster als servitium imperii

22. März 1980, Prof. Dr. Ernst Dassmann (Bonn): „Ansage der Verleugnung" oder „Beauftragung Petri"?

10. Mai 1980, Priv.-Doz. Dr. Ursula Nilgen (Göttingen): Zum Kunstpatronat des Thomas Becket. Die Wandmalerei der Anselms-Kapelle in der Kathedrale von Canterbury

25. Oktober 1980, Prof. Dr. Heinz Müller (Freiburg): Europäische Währung als Aufgabe und Problem

29. November 1980, Prof. Dr. Erwin Iserloh (Münster): Schicksalstage der Reformation. Die Confessio Augustana und ihre Confutatio als Dokumente

des Willens zur Einheit. Zum 450. Jahrestag des Augsburger Reichstages von 1530

1981

31. Januar 1981, Prof. Dr. Erwin Gatz (Collegio Teutonico): Die Öffnung des Vatikanischen Archivs (1880) und der Campo Santo Teutonico

28. Februar 1981, Prof. Dr. Heinrich Chantraine (Mannheim): Staat und Kirche im 4. Jahrhundert

4. April 1981, Prof. Dr. Hermann Krings (München): Doktrin oder Analyse? Strukturüberlegungen zur Neuauflage des Staatslexikons der Görres-Gesellschaft

28. November 1981, Prof. Dr. Ambrosius Eszer OP (Rom): Das „Gabinetto fisico-astronomico" des alten Thomas-Kollegs bei der Minerva und sein Kreis

1982

23. Januar 1982, Prof. Dr. Pius Engelbert OSB (Rom): Die Bursfelder Benediktinerkongregation und die spätmittelalterliche Reformbewegung

27. Februar 1982, Prof. Dr. Erwin Gatz (Collegio Teutonico) – Prof. Dr. Walter Haas (München) – Dr. Andreas Tönnesmann (Rom): „Campo Santo Teutonico – Zum Projekt einer Inventarisierung"

27. März 1982, Prof. Dr. Ludwig Schmugge (Zürich): Kanonistik und Geschichte im 13. und 14. Jahrhundert

30. Oktober 1982, Joseph Kardinal Ratzinger (Rom): Der katholisch-anglikanische Dialog. Probleme und Hoffnungen

4. Dezember 1982, Prof. Dr. Heribert Köck (Wien): Rechtliche und politische Aspekte von Konkordaten

1983

5. Februar 1983, Dr. Siegfried Seifert (Dresden): Meißen – Bautzen – Dresden. Zur Geschichte eines deutschen Bistums

26. Februar 1983, Prof. Dr. Victor Saxer (Rom): Die Ursprünge des Märtyrerkultes in Afrika

19. März 1983, Prof. Dr. Erwin Iserloh (Münster): Luther und die katholische Kirche. Was verbindet, was trennt ihn von ihr?

7. Mai 1983, Prof. Dr. Maximilian Liebmann (Graz): Der Papst – Fürst von Liechtenstein. Ein Vorschlag zur Lösung der römischen Frage aus dem Jahr 1916

22. Oktober 1983, Prof. Dr. Erwin Gatz (Collegio Teutonico): Herkunft und Werdegang der deutschen Bischöfe von der Säkularisation (1803) bis zum Vorabend des Zweiten Vatikanischen Konzils (1962)

26. November 1983, Dr. Egon Johannes Greipl (Rom): Die Münchener Nuntiatur am Ende des 19. Jahrhunderts

1984

28. Januar 1984, Prof. Dr. Heinrich Pfeiffer SJ (Rom): Die „Veronika" von St. Peter. Die einstige Hauptattraktion der Heilig-Jahr-Pilger

25. Februar 1984, Dr. Johannes Deckers (Rom): Der siegreiche Josua. Ein spätantikes Schlachtenbild in S. Maria Maggiore

24. März 1984, Prof. Dr. Hans-Michael Baumgartner (Gießen): Ist der Mensch absolut vergänglich? Über die Bedeutung von Platons Argumenten im Dialog Phaidon

24. Oktober 1984, Dipl. theol. Albrecht Weiland (Collegio Teutonico): Der Campo Santo Teutonico und seine Grabdenkmäler

24. November 1984, Prof. Dr. Richard Klein (Erlangen): Die Sklavenfrage im Urteil führender Kirchenväter des 4. und 5. Jahrhunderts

1985

26. Januar 1985, Prof. Dr. Konrad Repgen (Bonn): Kriegslegitimationen im frühneuzeitlichen Europa. Entwurf einer historischen Typologie

23. Februar 1985, Dr. Gustav Kühnel (Jerusalem): Neue Forschungen zur musivischen und malerischen Ausstattung der Geburtsbasilika in Bethlehem

9. März 1985, Prof. Dr. Matthias Winner (Rom): Raffaels Disputa und die Schule von Athen

1. Juni 1985, Prof. Dr. Erwin Gatz (Collegio Teutonico): Zur Geschichte des Kardinalskollegiums

1986

25. Januar 1986, Dr. Rainer Warland (Freiburg): Das Cubiculum Leonis in der Commodilla-Katakombe und die Frühgeschichte des Christusbildes.

8. März 1986, Dr. Ulrich Reusch (Würzburg): Ernst von Weizsäcker als deutscher Botschafter beim Hl. Stuhl 1943–1945

15. März 1986, Prof. Dr. Konrad Repgen (Bonn): Über die vier Interpretationen des Reichskonkordates und die drei Modi der historischen Logik

24. Mai 1986, Prof. Dr. Franz Ronig (Trier): Der Dom zu Trier – die älteste Kathedrale des deutschen Sprachraumes

25. Oktober 1986, Prof. Dr. Heinz Müller (Freiburg): Der Schutz der Umwelt als ökonomisches Problem

29. November 1986, Prof. Dr. Heribert Raab (Freiburg/Schw.): Episcopus et simul Princeps. Zur Geschichte geistlicher Fürsten und der Germania sacra vom Westfälischen Frieden (1648) bis zur Säkularisation (1803)

1987

31. Januar 1987, Johannes Mecking (Collegio Teutonico) – Stefan Bernhard Eirich (Rom): Liederabend – „Die schöne Müllerin" von Franz Schubert (1797–1828)

28. Februar 1987, Prof. Dr. Johann Rainer (Innsbruck): Die Romfahrten Kaiser Friedrichs III. (1452, 1468/69)

28. März 1987, Dr. Albrecht Weiland (Collegio Teutonico): Campo Santo Teutonico. Der Friedhof und seine Ausstattung seit dem 14. Jahrhundert

16. September 1987, Prof. Dr. Theofried Baumeister (Mainz): Die christlich geprägte Höhe. Zu einigen Aspekten der Michaelsverehrung

28. November 1987, Prof. Dr. Marian Heitger (Wien): Vom Verlust des Subjekts in Wissenschaft und Bildung

12. Dezember 1987, Prof. Dr. Erwin Gatz (Collegio Teutonico): Einhundert Jahre Römisches Institut der Görres-Gesellschaft. Festakademie zu Ehren von Prälat Dr. Hermann Hoberg anläßlich der Vollendung des 80. Lebensjahres

1988

30. Januar 1988, Riccardo Gregoratti (Rom): Klavierabend mit Werken von Franz Liszt

27. Februar 1988, Prof. Dr. Pius Engelbert OSB (Rom): Papstreisen ins Frankenreich

3. Juni 1988, Präsentation des Werkes: Der Campo Santo Teutonico in Rom, hrsg. v. Erwin Gatz. – Es sprach Albrecht Weiland (Collegio Teutonico)

25. September 1988, Prof. Dr. Konrad Repgen (Bonn): „Reform" als Leitgedanke kirchlicher Vergangenheit und Gegenwart

26. November 1988, Prof. Dr. Victor Elbern (Berlin): Vom apotropäischen Heilsbild zur sakramentalen Magie

1989

28. Januar 1989, Dr. Peter Schmidtbauer (Wien): Die Finanzen des Kapitels von St. Peter im 18. und 19. Jahrhundert

25. Februar 1989, Dr. Gustav Kühnel (Jerusalem): Die Legende des hl. Kreuzholzes und das Kreuzkloster in Jerusalem

11. März 1989, Prof. Dr. Karl-Egon Lönne (Düsseldorf): Politischer Katholizismus in der Weimarer Republik

28. Oktober 1989, Prof. Dr. Richard Klein (Erlangen): Die Entstehung der christlichen Palästinawallfahrt in konstantinischer Zeit

25. November 1989, Dr. Josef Pilvousek (Erfurt): Zur Entwicklung der katholischen Kirche in der Sowjetischen Besatzungszone und in der Deutschen Demokratischen Republik

1990

27. Januar 1990, Dr. Albrecht Weiland (Rom): Zum frühchristlichen Kirchenbau in Syrien. Bericht über eine Stipendienreise

24. Februar 1990, Dr. Egon Johannes Greipl (München): Deutsche Bildungsreisen nach Rom im 19. Jahrhundert

17. März 1990, Prof. Dr. Bernhard Kriegbaum SJ (Rom): Zur Religionspolitik des Kaisers Maxentius († 312)

28. April 1990, Botschafter Dr. Paul Verbeek (Rom): Zum Wandel der deutschen Vatikanbotschaft und ihrer Aufgaben seit den Anfängen ihres Bestehens

27. Oktober 1990, Prof. Dr. Heinz Müller (Freiburg): Im Dienst für den Menschen. Zum 100. Geburtstag Oswalds von Nell Breuning SJ

24. November 1990, Prof. Dr. Hans Maier (München): Anmerkungen zur Geschichte der christlichen Zeitrechnung

1991

26. Januar 1991, Dr. Valentino Pace (Rom): Römische Kunst und Reform zur Zeit Papst Gregors VII.

23. Februar 1991, Prof. Dr. Walter Brandmüller (Augsburg): Galilei und die Kirche – Das Ende einer Affäre

16. März 1991, Kardinal Dr. Josef Ratzinger (Rom): Zum Stand des neuen Weltkatechismus

19. Oktober 1991, Botschaftsrat Dr. Walter Repges (Rom): Der Weg des Glaubens nach Johannes vom Kreuz. Zum 400. Jahrestag des Todes des spanischen Mystikers und Kirchenlehrers

23. November 1991, Prof. Dr. Erwin Gatz (Collegio Teutonico): Kirche, Muttersprache und Nationalbewegungen in Mitteleuropa seit dem 19. Jahrhundert

1992

25. Januar 1992, Prof. Dr. Hans-Jürgen Becker (Regensburg): Die päpstlichen Wahlkapitulationen und das kanonische Recht

7. März 1992, Dr. Albrecht Weiland (Rom): Die Katakombe „Anonima di Via Anapo"

28. März 1992, Hartmut Benz (Collegio Teutonico): Die Finanzen des Vatikans und seiner Organe seit Papst Paul VI. (1963–1990)

24. Oktober 1992, Prof. Dr. Günther Urban (Aachen): Die Piazza dei Miracoli in Pisa und der Orient

28. November 1992, Prof. Dr. Erwin Gatz (Collegio Teutonico): Die deutschsprachigen Katholiken und das Heilige Land

1993

29. Januar 1993, Dr. Dr. Heinz-Albert Raem (Collegio Teutonico): Der katholische Beitrag zur Entstehung der ökumenischen Bewegung in den deutschsprachigen Ländern

27. Februar 1993, Prälat Dr. Max-Eugen Kemper (Rom): Zur Situation des Religionsunterrichtes in der Bundesrepublik nach der Wiedervereinigung

27. März 1993, Prof. Dr. Klaus Ganzer (Würzburg): Die Geschäftsordnungen der drei letzten ökumenischen Konzilien. Ekklesiologische Aspekte

4. Mai 1993, Prof. Dr. Arnold Esch (Rom): Die Fahrt ins Heilige Land nach Pilgerberichten des späten Mittelalters

30. Oktober 1993, Prof. Dr. Erwin Gatz (Collegio Teutonico): Katholiken in der Minderheit. Zu neuen Tendenzen in altchristlichen Ländern

1994

29. Januar 1994, Prof. Dr. Rudolf Schieffer (Bonn): Der geschichtliche Ort der ottonisch-salischen Reichskirchenpolitik

26. Februar 1994, Prof. Dr. Bernard Andreae (Rom): Der Bildkatalog der antiken Skulpturen in den Vatikanischen Museen. Die Sammlung Chiaramonti. Nicht nur Dokumentation, sondern Forschung

26. März 1994, Prof. Dr. Jürgen Petersohn (Marburg): Rom und der Reichstitel „Sacrum Romanum Imperium"

29. Oktober 1994, Prälat Dr. Josef Michaeler (Bozen): Die Finanzierung der Kirche in Italien seit der Neufassung des Konkordates

26. November 1994, Prof. Dr. Erwin Gatz (Collegio Teutonico): Papst Sixtus V. (1585–1590) und die Vatikanische Bibliothek

1995

11. Februar 1995, Dr. Jutta Dresken-Weiland (Rom): Die Darstellung von Verstorbenen auf frühchristlichen Sarkophagen. Neue Beobachtungen zur Ikonographie

25. März 1995, Botschafter Dr. Hans-Joachim Hallier (Rom): Der Hl. Stuhl und die deutsche Frage. Ein Kapitel vatikanischer Ostpolitik 1945–1989

21. Oktober 1995, Prälat Dr. Dr. Richard Mathes (Jerusalem): Die Kirche im Heiligen Land im Kontext des Friedensprozesses

25. November 1995, Prof. Dr. Lutwin Beck (Düsseldorf): Schwangerschaftsabbruch und Euthanasie. Ethische Aspekte

1996

27. Januar 1996, Priv.-Doz. Dr. Dieter Koroll (Bonn): Eine bisher unbekannte Darstellung der Magierhuldigung aus der frühchristlichen Bischofskirche von Trani

23. März 1996, Prof. Dr. Klaus Ganzer (Würzburg): Michelangelo und die religiösen Bewegungen seiner Zeit

22. Juni 1996, Dr. Albrecht Weiland (Rom): Hundert Jahre Ausgrabungen am Campo Santo Teutonico

26. Oktober 1996, Prof. Dr. Jürgen Krüger (Karlsruhe): Der Abendmahlssaal in Jerusalem zur Zeit der Kreuzüge

30. November 1996, Prof. Dr. Pius Engelbert OSB (Rom): Der Kaiser setzt drei Päpste ab? Die Synoden von Sutri und Rom 1046

1997

18. Januar 1997, Bischof Dr. Heinrich Mussinghoff (Aachen): Staat und Kirche in der Bundesrepublik Deutschland

23. März 1997, Prof. Dr. Hans Maier (München): Die europäische Integration und die christlichen Kirchen

26. April 1997, Prof. Dr. Vera von Falkenhausen (Rom): Gregor von Burtscheid (10. Jh.) und das griechische Mönchtum in Kalabrien

18. Oktober 1997, Prälat Dr. Max-Eugen Kemper (Rom): Goethe in Rom. Was hat er wahrgenommen?

21. November 1997, Prof. Dr. Rudolf Schieffer (München): Karl der Große, die Schola Francorum und die Kirchen der Fremden in Rom

1998

31. Januar 1998, Prof. Dr. Knut Schulz (Berlin): Die Anfänge der Bruderschaft des Campo Santo Teutonico

28. März 1998, Peter Johannes Weber (Freiburg/Schw.): Die Rückführung der Kulturgüter aus Paris nach Rom im Jahre 1815

26. Mai 1998, Präsentation des Buches: Erwin Gatz, Roma Christiana. Ein kirchen- und kunsthistorischer Führer zum Vatikan und zur Stadt Rom. – Es sprachen der Autor, Prof. Dr. Bernard Andreae (Rom) und Prälat Dr. Max-Eugen Kemper (Rom).

10. Juni 1998, Präsentation des Buches: Erwin Gatz (Hg.), Kirche und Katholizismus seit 1945, Bd. 1. – Es sprachen der Herausgeber, Dr. Hanno Helbling (Rom) und Dr. Bertram Meier (Collegio Teutonico)

31. Oktober 1998, Prof. Dr. Erwin Gatz (Collegio Teutonico): Der Campo Santo als Helfer. Möglichkeiten einer Auslandsstiftung

28. November 1998, Prof. Dr. Lutwin Beck (Düsseldorf): Sterbehilfe – Sterbebegleitung. Zu ihrer Problematik in verschiedenen Ländern Europas

1999

23. Januar 1999, Prof. Dr. Josef Pilvousek (Erfurt): Die Bischöfe in der DDR im Visier des Staatsapparates

23. März 1999, Prof. Dr. Klaus Ganzer (Würzburg): Die Gemeinsame Erklärung zur Rechtfertigungslehre – Anmerkungen eines Kirchenhistorikers

27. November 1999, Prälat Dr. Max-Eugen Kemper (Rom): Der Beitrag Papst Johannes Pauls II. zur Wende in Osteuropa

2000

22. Januar 2000, Rechtsanwalt Leopold Turowski (Bonn): Die katholische Kirche Deutschlands vor der Herausforderung durch die Europäische Union. Staatskirchenrechtliche Aspekte

26. Februar 2000, Abt Prof. Dr. Pius Engelbert OSB (Gerleve): Hat Papst Gregor VII. (1073–1084) die Kirche verändert?

1. April 2000, Dr. Franz Alto Baur (Rom): Das Forum Romanum in Spätantike und Frühmittelalter

28. Oktober 2000, Prof. Dr. Raban von Haehling (Aachen): Mythenkritik und Mythendeutung frühchristlicher Autoren

25. November 2000, Bischof Dr. Walter Kasper (Rom): Einzigkeit und Universalität Jesu Christi

2001

27. Januar 2001, Prof. Dr. Erwin Gatz (Collegio Teutonico): Wie es zur Kirchensteuer kam. Zum Wandel der Kirchenfinanzierung in Mitteleuropa

24. Februar 2001, Elvira Ofenbach (Rom): Vom Buchbindergesellen zum Millionär, Kunstmäzen und Wohltäter: Aus dem Leben von Joseph Spithöver (1813–1892)

30. März 2001, Dr. Jutta Dresken-Weiland (Regensburg): Zur Aufstellung frühchristlicher Sarkophage

6. Oktober 2001, Ministerin Dr. Annette Schavan (Stuttgart): Welche Zukunft hat eine christlich verankerte Volkspartei in der Bundesrepublik Deutschland?

24. November 2001, Abt Prof. Dr. Pius Engelbert OSB (Abtei Gerleve): Mönchtum – Mission – Martyria. Anmerkungen zum Leben des hl. Ansgar (801–865)

2002

19. Januar 2002, P. Hans Vöcking PA (Brüssel): Islam in Europa. Aktuelle Herausforderungen

23. Februar 2002, Prof. Dr. Erwin Gatz (Collegio Teutonico) – Prof. Dr. Arnold Esch (Rom): Zum Abschluss des Bischofslexikons 1198–2001

16. März 2002, Prof. Dr. Elisabeth Kieven (Rom): Festfassaden im Rom des 18. Jahrhunderts

30. November 2002, Univ.-Prof. Dr. Bertram Stubenrauch (Wien): Ich glaube an die Auferstehung des Fleisches und an das ewige Leben

2003

22. Februar 2003, Prof. Dr. Hans-Georg Aschoff (Hannover): Für Rechtsstaatlichkeit und Kirchenfreiheit. Das politische Wirken Ludwig Windthorsts († 1891)

29. März 2003, Prälat Dr. Max-Eugen Kemper (Rom): Leo X. Medici – Ein Papst im Widerspruch († 1521)

29. November 2003, Priv.-Doz. Dr. Thomas Brechenmacher (Rom/ München): Teufelspakt oder Selbsterhaltung? Leitlinien und Spielräume der Politik des Hl. Stuhles gegenüber dem nationalsozialistischen Staat (1933–1939) an Hand neu zugänglicher Vatikanischer Quellen

2004

30. Januar 2004, Prof. Dr. Erwin Gatz (Collegio Teutonico): Bischofsernennungen in Deutschland (1930–1937) nach neu zugänglichen Quellen aus dem Vatikanischen Geheimarchiv

28. Februar 2004, Prof. Dr. Stefan Heid (Collegio Teutonico): Wettkampf auf Leben und Tod – Die Märtyrer als Athleten Christi

27. März 2004, Prof. Dr. Bernard Andreae (Rom): Antike Vorstellungen vom Weiterleben nach dem Tode

27. November 2004, Prof. Dr. Erwin Gatz (Collegio Teutonico): 550 Jahre Erzbruderschaft am Campo Santo Teutonico. Geschichte – Gegenwart – Perspektiven

2005

29. Januar 2005, Prof. Dr. Michael Mathaeus (Rom): Rheinische Fernpilger im späten Mittelalter

26. Februar 2005, Prof. Dr. Stefan Heid (Collegio Teutonico): Joseph Wilpert (1857–1944) und das Römische Institut der Görres-Gesellschaft. Ein Forscherleben im Dienst der Christlichen Archäologie

29. Oktober 2005, Prof. Dr. Max-Eugen Kemper (Rom): Papst Alexander VII. – Fabio Chigi (1655–1667). Mäzenatentum und Politik

26. November 2005, Dr. Karl-Josef Hummel (Bonn): „Wir gewähren Vergebung und bitten um Vergebung." – Zum 40. Jahrestag des polnisch-deutschen Briefwechsels vom 18. November/5. Dezember 1965

2006

28. Januar 2006, Ministerpräsident Dieter Althaus (Erfurt): Politik aus christlicher Verantwortung für eine entchristlichte Gesellschaft

25. Februar 2006, Prof. Dr. Erwin Gatz (Collegio Teutonico): Sozialer Katholizismus im 19. Jahrhundert – Der Beitrag der Ordensfrauen

28. Oktober 2006, Prof. Dr. Arnold Esch (Rom): Auf Ausflug mit Pius II. (1458–1464)

2007

27. Februar 2007, Prof. Dr. Stefan Heid (Collegio Teutonico): Anton de Waal und Paul Styger – Eine glückliche Zusammenarbeit im Dienst der Christlichen Archäologie

10. März 2007, Dr. Gisela Fleckenstein (Brühl): Die Orden an der Schwelle zum 21. Jahrhundert

20. Oktober 2007, Abtprimas Dr. Notger Wolf (Rom): Zur Lage der katholischen Kirche in China

17. November 2007, Prof. Dr. Erwin Gatz (Collegio Teutonico): Woher kommen Deutschlands Bischöfe? Eine Bilanz der Jahre seit 1945

2008

9. Februar 2008, Ingrid Fischbach MdB (Herne/Berlin): Verheiratete Frau, Mutter und Beruf. Vorschläge aus der Sicht christlicher Politik

23. Februar 2008, Prof. Dr. Elisabeth Kieven (Rom): Die Papstgrabmäler des 18. Jahrhunderts in St. Peter

1. März 2008, Prof. Dr. Josef Pilvousek (Erfurt): Nutzt das Studium der Geschichte der Gegenwart? Zur Erforschung des Zeitalters der Reformation im Kontext der heutigen Ökumene

25. Oktober 2008, Dr. Angela Windholz (Mendrisio): Gründungsimpulse der ausländischen Akademien in Rom. „Kunstreligion" und Kunstpolitik im Zeichen der Säkularisation

6. Dezember 2008, Prof. Dr. Erwin Gatz (Collegio Teutonico): Wie Priester leben und arbeiten

2009

31. Januar 2009, Prof. Dr. Wolfgang Bergsdorf (Bonn): Die Kirche und die Medien

21. Februar 2009, Dr. Martin Dennert (Freiburg): Christliche Archäologie und das Deutsche Archäologische Institut. Die Geschichte einer Beziehung

21. März 2009, Prof. Dr. Ingo Herklotz (Marburg): Heroische Biographien und anonyme Märtyrer. Gegensätzliche Positionen im Heiligenkult der frühen Neuzeit

31. Oktober 2009: Prof. Dr. Rainer Stichel (Münster): Die Heilstaten Gottes im Alten Bund. Johann Joachim Winkelmann deutet eine russische Ikone der Dreifaltigkeit

21. November 2009: Prof. Dr. Ludwig Schmugge (Rom): Eherecht und Ehepraxis im Spätmittelalter

2010

30. Januar 2010: Gerd Vesper (Rom): Die Wiederanfänge der deutschen Schule in Rom nach dem Zweiten Weltkrieg

13. Februar 2010: Prof. Dr. Dominik Burkard (Würzburg): Petrus in Rom – eine Fiktion? Die Debatte im 19. Jahrhundert

3.2. Wissenschaftliche Tagungen

Im Folgenden sind alle wissenschaftlichen Tagungen genannt, die dort vorgetragenen Referate jedoch nur, soweit sie in der Römischen Quartalschrift veröffentlicht wurden. – Siehe dazu auch die Jahres- und Tagungsberichte der Görres-Gesellschaft.

24.–27. Juni 1981 (Rom): Grundlagen der kirchengeschichtlichen Methode – heute

Prof. Dr. Erwin Iserloh: Kirchengeschichte – Eine theologische Wissenschaft

Prof. Dr. Victor Conzemius: Kirchengeschichte als „nichttheologische" Disziplin

Prof. Dr. Peter Stockmeier: Kirchengeschichte und ihre hermeneutische Problematik

Prof. Dr. Miquel Battlori: Kirchengeschichte und Theologie auf verschiedenen Ebenen: Lehre, Forschung, Interpretation

Prof. Dr. Raoul Manselli: La storia della Chiesa: disciplina storica o teologica? Il problema dei rapporti tra la gerarchia e i fedeli

Prof. Dr. Alphonse Dupront: Approches Historiques d'une Anthropologie religieuse

Prof. Dr. Owen Chadwick: Moral Judgement in the Historian: British Documents of Pope Pius XII during the War 1940–1944

Prof. Dr. W. H. C. Frend: Silent Witness: The Use and Limitation of Archeological Research in the problems of Early Christianity.

Prof. Dr. Jean Gaudemet: Théologie et droit canon

Prof. Dr. Walter Kasper: Kirchengeschichte als historische Theologie.

Prof. Dr. Eckehart Stöve: Kirchengeschichte und das Problem der historischen Relativität

Prof. Dr. Giuseppe Alberigo: Conoscenza storica e teologia.

Prof. Dr. John W. O'Malley: Church Historians in the Service of the Church

24.–26. März 1982 (Rom): Autorenkonferenz der österreichischen Autoren des Bischoflexikons 1785/1803 bis 1945

6.–7. Mai 1983 (Rom): Autorenkonferenz zur „Geschichte der Seelsorge in den deutschsprachigen Ländern 1800–1962"

3.–5. Mai 1984 (Rom): Autorenkonferenz zu „Der Weltklerus und die Gemeinde als Ort der Grundseelsorge"

31. Mai–1. Juni 1985 (Rom): Autorenkonferenz „Geschichte der Seelsorge"

14.–16. September 1987 (Rom): Rom und der Norden

Prof. Dr. Johannes G. Deckers: Kult und Kirchen der Märtyrer in Köln. Begann die Verehrung der Jungfrauen und Märtyrer erst im 6. Jahrhundert?
Dr. Arnold Wolf: Vermutung über die frühesten christlichen Bauanlagen unter dem Kölner Dom
Prof. Dr. Hans Reinhard Seeliger: Einhards römische Reliqien. Zur Übertragung der Heiligen Marzellinus und Petrus ins Frankenreich
Dr. Dr. Hubertus R. Drobner: Die Anfänge der Verehrung des römischen Märtyrers Pankratius in Deutschland
Prof. Dr. Richard Klein: Hinc barbaries, illinc Romania. Zum Wandel des Romdenkens im spätantiken und frühmittelalterlichen Gallien
Prof. Dr. Walter Nikolaus Schumacher: Die Grabungen unter S. Sebastiano 95 Jahre nach den Entdeckungen Anton de Waals
Prof. Dr. Victor Saxer: Domus ecclesiae – oikos ekklesias in den frühchristlichen literarischen Texten
Prof. Dr. Peter Maser: Eine protestantische Verschwörung in Rom? Die preußischen Gesandtschaftsprediger in Rom zu Beginn des 19. Jahrhunderts
Prof. Dr. Theofried Baumeister: Die christlich geprägte Höhe. Zu einigen Aspekten der Michaelsverehrung

21.–23. September 1987 (Rom): Der Episkopat des Hl. Römischen Reiches 1648–1803

Prof. Dr. Rudolf Reinhardt: Die hochadeligen Dynastien in der Reichskirche des 17. und 18. Jahrhunderts

Prof. Dr. Konstantin Maier: Bischof und Domkapitel im Lichte der Wahlkapitulationen in der Neuzeit

Dr. Egon Johannes Greipl: Zur weltlichen Herrschaft der Fürstbischöfe in der Zeit vom Westfälischen Frieden bis zur Säkularisation

Dr. Peter Thaddäus Lang: Die katholischen Kirchenvisitationen des 18. Jahrhunderts. Der Wandel vom Disziplinierungs- zum Datensammlungsinstrument

Dr. Peter G. Tropper: Pastorale Erneuerungsbestrebungen des süddeutsch-österreichischen Episkopats im 18. Jahrhundert. Hirtenbriefe als Quellen der Kirchenreform

Prof. Dr. Erwin Gatz: Das Collegium Germanicum und der Episkopat der Reichskirche

Prof. Dr. Rudolf Zinnhobler: Bischöfliche Seminare als Stätten der Priesterausbildung – vom Barock zur Säkularisation

Prof. Dr. Alfred Minke: Der „belgische" Episkopat nach 1648 – ein Vergleich

Dr. Hans-Jürgen Karp: Die Bischöfe von Ermland und Kulm als Mitglieder des Episkopats der Krone Polens 1644–1772

26.–29. September 1988 (Rom): Katholische Reform

Prof. Dr. Konrad Repgen: „Reform" als Leitgedanke kirchlicher Vergangenheit und Gegenwart

Prof. Dr. Klaus Ganzer: Das Konzil von Trient – Angelpunkt für eine Reform der Kirche?

Prof. Dr. Burkhard Roberg: Das Wirken der Kölner Nuntien in den protestantischen Territorien Norddeutschlands

Prof. Dr. Andreas Kraus: Die Geschichte des päpstlichen Staatssekretariats im Zeitalter der katholischen Reform und der Gegenreformation als Aufgabe der Forschung

Dr. Egon Johannes Greipl: Die Geschichte des päpstlichen Staatssekretariats nach 1870 als Aufgabe der Forschung

Prof. Dr. Heribert Smolinsky: Kirche in Jülich-Kleve-Berg. Das Beispiel einer landesherrlichen Kirchenreform anhand der Kirchenordnungen

Prof. Dr. Franz Bosbach: Die katholische Reform in der Stadt Köln

Prof. Dr. Heribert Raab: Gegenreformation und katholische Reform im Erzbistum und Erzstift Trier von Jakob von Eltz zu Johann von Orsbeck (1567–1711)

Dr. Pierre Louis Surchat: Zur katholischen Reform in Graubünden

Prof. Dr. Walter Ziegler: Der Kampf mit der Reformation im Land des Kaisers

Prof. Dr. Winfrid Eberhard: Entwicklungsphasen und Probleme der Gegenreformation und katholischen Erneuerung in Böhmen
Prof. Dr. Johann Rainer: Katholische Reform in Innerösterreich

22.–24. Februar 1990 (Rom): Deutsche im Rom des 15. und 19. Jahrhunderts

Prof. Dr. Knut Schulz: Deutsche Handwerkergruppen im Rom der Renaissance
Dr. Paul Berbé: Von deutscher Nationalgeschichte zu römischer Sozialgeschichte. Geschichtsbild und Ausformung deutscher Armenpflege im spätmittelalterlichen Rom
Prof. Dr. Sabine Weiß: Salzburger am Hof Papst Martins V. (1417–1431). Ein Beitrag zur Erforschung deutscher Kurienaufenthalte
Dr. Christiane Schuchard: Deutsche an der päpstlichen Kurie im 15. und frühen 16. Jahrhundert
Dr. Michael Reimann: Neue Erschließungsformen kurialer registerförmiger Quellen des 15. Jahrhunderts. Das Repertorium Germanicum Nikolaus' V. und Kalixts III. (1447–1458) mit EDV-gestützten Indices
Dr. Pierre Louis Surchat: Zu den Anfängen der päpstlichen Schweizergarde
Dr. Hermann-Josef Scheidgen: Romfahrten deutscher Bischöfe im 19. Jahrhundert
Prof. Dr. Jörg Garms: Deutsche Inschriften des 19. Jahrhunderts in Rom außerhalb der Nationalkirchen
Prof. Dr. Erwin Gatz: Rom als Studienzentrum deutscher Kleriker im 19. Jahrhundert
Dr. Josef Stanzel: Entwicklung und Neustrukturierung der deutschen Auslandsseelsorge seit dem späten 19. Jahrhundert
Dr. Egon Ernst Greipl: Deutsche Bildungsreisen nach Rom im 19. Jahrhundert

18.–20. September 1991 (Rom): Die Bischöfe des Hl. Römischen Reiches 1448–1648

Prof. Dr. Konstantin Maier: Archidiakon, Generalvikar, Offizial, Weihbischof
Prof. Dr. Konstantin Maier: Zur Typologie der geistlichen Verwaltung im Spätmittelalter und in der frühen Neuzeit
Prof. Dr. Hans-Georg Aschoff: Westfälische und niedersächsische Bistümer im Konfliktfeld dynastischer Interessen
Prof. Dr. Alois Schmid: Humanistenbischöfe? Untersuchungen zum vortridentinischen Episkopat am Beispiel der Diözese Augsburg

Prof. Dr. Andreas Meyer: Bischofswahl und päpstliche Provision nach dem Wiener Konkordat

Prof. Dr. Karl Christ: Bischof und Domkapitel von der Mitte des 15. zur Mitte des 16. Jahrhunderts

Prof. Dr. Walter Ziegler: Die Hochstifte des Reiches im konfessionellen Zeitalter

Prof. Dr. Heinz Noflatscher: Österreichische Familien in der Reichskirche 1448–1803

Dr. Egon Johannes Greipl: Das Haus des Bischofs. Der Wandel von der Burg zur Residenz

6.–8. Februar 1992 (Brixen): Geschichte des Weltklerus in den deutschsprachigen Ländern seit dem Ende des 18. Jahrhunderts

Dr. Peter Thaddäus Lang: Der süddeutsche Weltklerus im 16. Jahrhundert

Prof. Dr. Erwin Gatz: Zur Herkunft des rheinischen Priesternachwuchses von der Gründung der Rheinischen Friedrich-Wilhelms-Universität Bonn (1818) bis zum Beginn des Zweiten Vatikanischen Konzils (1962)

Prof. Dr. Alois Schmid: Weltklerus und Landwirtschaft im Bayern des 19. Jahrhunderts

Dr. Peter G. Tropper: Zur Lebenskultur des alpenländischen Seelsorgeklerus in den letzten Jahrhunderten

Dr. Johann Weißensteiner: Vom josephinischen Staatsbeamten zum Seelsorger der lebendigen Pfarrgemeinde. Zur Geschichte des Wiener Diözesanklerus von der josephinischen Diözesan- und Pfarrregulierung bis zur Diözesansynode 1937

Dr. Thomas Scharf-Wrede: Der Hildesheimer Diözesanklerus 1800–1939. Zum Profil eines Diözesanpresbyteriums

6.–8. Mai 1993 (Brixen): Autorenkonferenz Bischofslexikon 1448–1648

Dr. Christiane Schuchard: Karrieren späterer Diözesanbischöfe im Reich an der päpstlichen Kurie des 15. Jahrhunderts

Dr. Götz-Rüdiger Tewes: Die Beziehungen der Diözesen des Orbis christianus zur römischen Kurie von der Mitte des 15. bis zum Anfang des 16. Jahrhunderts

Prof. Dr. Alois Schmid: Die Anfänge der Domprädikaturen in Deutschland

Dr. Herman H. Schwedt: Die römischen Kongregationen der Inquisition und des Index und die Kirche im Reich

25.–28. Mai 1994 (Rom): Die römischen Katakomben und ihre Wirkungsgeschichte

Prof. Dr. Victor Saxer: Giovanni Battista de Rossi und Joseph Wilpert
Dr. Albrecht Weiland: Zum Stand der stadtrömischen Katakombenforschung
Dr. Vincenzo Fiocchi Nicolai: Zum Stand der Katakombenforschung in Latium
Prof. Dr. Hans Reinhard Seeliger: Der heutige Zustand der römischen Katakombenmalereien im Spiegel der historischen Photos der Sammlung J. H. Parker (1806–1884)
Prof. Dr. Arnold Angenendt: Grab – Reliquien – Altar. Unterschiede in Rom und Gallien während des frühen Mittelalters
Dr. Andrea Polonyi: Römische Katakombenheilige – Signa authentischer Tradition. Zur Wirkungsgeschichte einer Idee in Mittelalter und Neuzeit
Dr. Andreas Holzem: Die Katakomben in der Erbauungsliteratur des 19. und frühen 20. Jahrhunderts
Prof. Dr. Wolfgang Brückner: Die Katakomben im Glaubensbewusstsein des katholischen Volkes. Geschichtsbilder und Frömmigkeitsformen

23.–25. Februar 1995 (Brixen): Autorenkonferenz Geschichte des kirchlichen Lebens (Band 5, Caritas und soziale Dienste)

29. Februar–1. März 1996 (Rom): Autorenkonferenz Bischofslexikon 1198-1448

Prof. Dr. Erwin Gatz: Eine Autorenkonferenz zum Bischofslexikon 1198–1448
Prof. Dr. Wilhelm Janssen: Biographien mittelalterlicher Bischöfe und mittelalterliche Bischofsviten. Über Befunde und Probleme am Kölner Beispiel
Prof. Dr. Helmut Flachenecker: Der Bischof und sein Bischofssitz: Würzburg – Eichstätt – Bamberg im Früh- und Hochmittelalter
Prof. Dr. Jörg Rogge: Zum Verhältnis von Bischof und Domkapitel des Hochstifts Meißen im 14. und 15. Jahrhundert
Prof. Dr. Jürgen Petersohn: Bischof und Heiligenverehrung
Prof. Dr. Alois Schmid: Die Anfänge der Bischofshistoriographie in den süddeutschen Diözesen im Zeitalter des Humanismus
Prof. Dr. Wolfgang Seibrich: Episkopat und Klosterreform im Spätmittelalter
Prof. Dr. Manfred Eder: Das Institut des Weihbischofs im Mittelalter
Prof. Dr. Karl Heinz Frankl: Der Niedergang des Patriarchats Aquileia

20.–22. Februar 1997 (Brixen): Autorenkonferenz Geschichte des kirchlichen Lebens (Band 6, Kirchenfinanzen)

26.–28. Februar 1998 (Rom): Autorenkonferenz Bischofslexikon 1198–1448

Prof. Dr. Josef Riedmann: Die Besetzung der Bischofsstühle von Brixen und Trient 1198–1448
Prof. Dr. Alois Schmid: Die Bistumspolitik Kaiser Ludwigs des Bayern (1314–1347)
Dr. Mario Glauert: Die Bischofswahlen in den altpreußischen Bistümern Kulm, Pomesanien, Ermland und Samland im 14. Jh.
Dr. Christian Radtke: Die Skandinavienmission und die Anfänge des Bistums Haithabu-Schleswig
Prof. Dr. Ludwig Vones: Papsttum und Episkopat. Probleme der avignonesischen Päpste mit den Bistümern des Deutschen Reiches unter besonderer Berücksichtigung des Pontifikats Urbans V. (1362–1370)
Prof. Dr. Stefan Weiß: Die Finanzverwaltung des Avignoneser Papsttums (1316–1378)
Prof. Dr. Thomas Vogtherr: Das Bistum Verden und seine Bischöfe im großen Schisma
Prof. Dr. Johannes Helmrath: 25 Jahre nach dem Zweiten Vatikanischen Konzil. Ergebnisse und Desiderate der Forschungen zum Konzil von Basel
Dr. Elke Freifrau von Boeselager: Henricus Steinhoff und sein Kreis – Karrieren zwischen Köln und Rom
Prof. Dr. Rainer A. Müller: Studium und Peregrinatio academica deutscher Bischöfe des Spätmittelalters (1198–1448)

10.–12. Februar 2000 (Brixen): Autorenkonferenz (Bistümer im Hl. Römischen Reich; die Bistümer und ihre Pfarreien)

Prof. Dr. Georg Schöllgen: Ortskirche (Diözese) in der frühen Christenheit. Entstehung und Ausbau
Prof. Dr. Helmut Flachenecker: Das Bild der Ortskirche in mittelalterlichen Bistumschroniken
Prof. Dr. Klaus Ganzer: Gesamtkirche und Ortskirche auf dem Konzil von Trient
Prof. Dr. Alois Schmid: Die Reformpolitik der fränkischen Bischöfe im Zeitalter der Aufklärung
Prof. Dr. Franz Xaver Bischof: Das Bild der Ortskirche in der Gallia Christiana und in den theologischen Enzyklopädien des 19. und 20. Jahrhunderts

Dr. Dominik Burkard: Die Diözese nach dem Konzept der aufgeklärten Staaten

Prof. Dr. Erwin Gatz: Zum Diözesanverständnis vom Napoleonischen Konkordat (1801) bis zum Zweiten Vatikanischen Konzil. Dargestellt am Diözesanklerus

Dr. Bertram Meier: Die Ortskirche nach dem Zweiten Vatikanischen Konzil

Dr. Hans Ammerich – Dr. Stefan Janker: Zur neueren Entwicklung der Diözesanarchive in Deutschland

24.–26. Mai 2001 (Rom): Deutsche Index- und Inquisitionsfälle im langen 19. Jahrhundert (1789–1914)

Prof. Dr. Hubert Wolf: Johann Michael Sailer. Das posthume Inquisitionsverfahren

Prof. Dr. Ulrich Muhlack: Rankes Päpste auf dem Index und die deutsche Geschichtswissenschaft im 19. Jahrhundert

Dr. Dominik Burkard: Vatikanisches Konzil auf dem Index. Das Verfahren gegen die Konziliengeschichte von Johann Friedrich im Sanctum Officium (1887)

Dr. Norbert Köster: Vehementi gaudio affectus sum. Johann Baptist Hirschers Unterwerfung 1850 und ihre Nachgeschichte

Dr. Johann Ickx: Der Fall Ubaghs (1800–1875) im Hinblick auf Deutschland

Prof. Dr. Claus Arnold: Indexkongregation und Modernismuskrise. Perspektiven der Forschung

Dr. Hermann H. Schwedt: Die Prosopographie von Index und Inquisition im 19. Jahrhundert

21.–23. Februar 2002 (Rom): Zur Entwicklung der Bistümer im Hl. Römischen Reich seit dem Mittelalter

Prof. Dr. Pius Engelbert OSB: Bischöfe und Klöster im Frühmittelalter

Prof. Dr. Helmut Flachenecker: Heilige Bischöfe als einheitsstiftende Klammer von Ortskirchen im Mittelalter,

Prof. Dr. Helmut Maurer: Zur Bedeutung der Kathedrale für Bischofsstadt und Diözese im Mittelalter

Dr. Bernhart Jähnig: Das Ringen zwischen Deutschem Orden und bischöflicher Gewalt in Livland und Preußen

Dr. Leo Andergassen: Zum Selbstverständnis von Bischöfen im Spiegel ihrer Grabmäler

Prof. Dr. Alois Schmid: Bischofsamt und Hofdienst in der Kirchenprovinz Salzburg am Ausgang des Mittelalters

Dr. Rainald Becker: Italienische Lebenswege bayerischer Bischöfe in der Frühen Moderne (1450–1650)

Dr. Sabine Fastert: „Wahrhaftige Abbildung der Person?" Albrecht von Brandenburg (1490–1545) im Spiegel der zeitgenössischen Bildpropaganda

Prof. Dr. Reinhard Heydenreuther: Zum Plan eines Wappenbuches der Diözesanbischöfe 1648–1803

Prof. Dr. Arnold Esch – Prof. Dr. Erwin Gatz: Zum Abschluss des Bischofslexikons 1198–1448

9.–10. Mai 2002 (Rom): „Fremde in Rom"

Prof. Dr. Hans-Jürgen Tschiedel: Fremdes als Signum römischer Identität

Prof. Dr. Raban von Haehling: Zwei Fremde in Rom. Das Wunderduell des Simon Magus mit Petrus in den Acta Petri

Prof. Dr. Theofried Baumeister: Nordafrikanische Märtyrer in der frühen Heiligenverehrung (Cyprian, Perpetua, Felicitas)

Dr. Anne-M. Niddu: Fremde in den Grabinschriften von St. Paul vor den Mauern

Dr. Jutta Dresken-Weiland: Fremde in den Inschriften christlicher Sarkophage

Prof. Dr. Ernst Dassmann: Ambrosius in Rom

20.–21. Februar 2003 (Rom): Autorenkonferenz Geschichte des kirchlichen Lebens (Band 8, Laien)

4.–5. März 2004 (Rom): Vom Jurisdiktionsbezirk zur Ortskirche

Prof. Dr. Erwin Gatz: Zur Fragestellung

Dr. Gisela Fleckenstein: Zur Entwicklung der sozial-caritativen Kongregationen im Verband der Bistümer

Dr. Korbinian Birnbacher: Stift und Ortskirche

Prof. Dr. Dominik Burkard: Zum Wandel der Domkapitel von adligen Korporationen zu Mitarbeiterstäben der Bischöfe

Prof. Dr. Bernhard Schneider: Diözesangebetbücher als geistliche Klammern von Bistümern

Dr. Joachim Oepen: Bruderschaften im 19. Jahrhundert – Ein Beitrag zur Ortskirche?

Dr. Martin Leitgöb: Bischöfe als Lehrer ihrer Ortskirche im Spiegel von Hirtenbriefen

Dr. Clemens Brodkorb: Erfurt und Magdeburg: Von Bischöflichen Ämtern zu Ortskirchen

Prof. Dr. Alfred Minke: Die katholische deutschsprachige Gemeinschaft in Belgien im Verband der Ortskirche Lüttich

Dr. Felix Raabe: Neue diözesane Gremien vom Ende des Zweiten Weltkrieges bis zur Gegenwart und ihr Beitrag für die Ortskirche

3.–4. März 2005 (Rom): Begleitkonferenz zu „Die Bistümer der deutschsprachigen Länder von der Säkularisation bis zur Gegenwart"

Dr. Eugen Kleindienst: Zur Bedeutung der Bistumsfinanzen für die Ortskirche

Prof. Dr. Dominik Burkard: Synoden und synodenähnliche Foren der letzten Jahrzehnte in den deutschsprachigen Ländern

Prof. Dr. Andreas Heinz: Domkirchen als geistliche Zentren von Ortskirchen

Prof. Dr. Claus Arnold: Bistumsjubiläen und Identitätsstiftung.

Prof. Dr. Hugo Ott: Religiöse Mentalitäten im Erzbistum Freiburg seit der Aufklärung

Prof. Dr. Karl Heinz Frankl: Zur Mentalität des Kärntner Katholizismus seit der Aufklärung

19.–21. Mai 2005 (Rom): Tod und Bestattung

Prof. Dr. Bertram Stubenrauch: Auferstehung des Fleisches? Zum Proprium christlichen Glaubens in Motiven patristischer Theologie

Dr. Sebastian Ristow: Grab und Kirche. Zur funktionalen Bestimmung archäologischer Baubefunde im östlichen Frankenreich

Prof. Dr. Peter Bruns: Der ritualisierte Tod. Reliquien und Reliquienverehrung in den syro-persischen Märtyrerakten

Prof. Dr. Winfrid Weber: Vom Coemeterialbau zur Klosterkirche. Die Entwicklung des frühchristlichen Gräberfeldes im Bereich von St. Maximin in Trier

Dr. Giorgio Filippi: Die jüngsten Ausgrabungen in St. Paul vor den Mauern (Exkursion)

Dr. Albrecht Weiland: Die Commodilla-Katakombe (Exkursion)

Prof. Dr. Theofried Baumeister: Die montanistischen Martyriumssprüche bei Tertullian

Prof. Dr. Heike Grieser: Die Idealisierung des Sterbens in der frühchristlichen Literatur. Das Zeugnis der griechischen Viten

Dr. Achim Arbeiter: Grabmosaiken in Hispanien

Dr. Jutta Dresken-Weiland: Vorstellung von Tod und Jenseits in den frühchristlichen Grabinschriften des 3.–6. Jahrhunderts

9.–11. März 2006 (Rom): Kirchengeschichte und Kartographie – Annäherung an ein Atlasprojekt

Prof. Dr. Wilhelm Janssen: Erzbistum und Kurfürstentum Köln
Helmut Maurer: Hochstift und Bistum Konstanz
Prof. Dr. Alois Schmid: Süddeutsche Bischöfe und ihre Residenzstädte
Prof. Dr. Helmut Flachenecker: Grundherrschaftlicher Besitz fränkischer und altbayerischer Bistümer im habsburgischen Herrschaftsbereich – Kärnten, Krain, Tirol, Lande ob und unter des Enns
Prof. Dr. Josef Pilvousek: Der Erzbischof von Mainz und seine thüringischen Besitzungen im Zeitalter der Reformation
Prof. Dr. Hans-Georg Aschoff: Der Bischof von Hildesheim und sein Stift im Zeitalter der Reformation
Dr. Rainald Becker: Erfahrungen bei der Erstellung von Stadtkarten

8.–10. März 2007 (Rom): Laien in der Kirche

Dr. Rolf Weibel: Der deutsche Laienkatholizismus ab 1945 aus Schweizer Sicht
Prof. Dr. Hans-Georg Aschoff: Der österreichische Laienkatholizismus ab 1945 aus deutscher Sicht
Prof. Dr. Dominik Burkard: Der Schweizer Katholizismus seit der Mitte des 19. Jahrhunderts. Ein Kommentar

16.–19. Mai 2007: Joseph Wilpert (1857–1944) – Exponent der „Römischen Schule" der Christlichen Archäologie

Vom 16. bis 19. Mai 2007 fand in Rom unter dem Vorsitz von Prof. Dr. Stefan Heid eine Tagung „Joseph Wilpert (1857–1944) – Exponent der ‚Römischen Schule' der Christlichen Archäologie" statt. Angeregt wurde sie im Mai 2004 auf einer Wilpert gewidmeten Tagung in Groß Stein (Oberschlesien). Äußerer Anlass war der 150. Geburtstag Wilperts, doch ihr eigentlicher Zweck bestand darin, den 2003 „wiederentdeckten" Nachlass Wilperts im Päpstlichen Institut für Christliche Archäologie der akademischen Öffentlichkeit zur Verfügung zu stellen. Ausgerichtet wurde die von der Fritz-Thyssen-Stiftung geförderte Tagung vom Pontificio Istituto di Archeologia Cristiana in Zusammenarbeit mit dem Päpstlichen deutschen Institut Santa Maria dell'Anima, dem deutschen Priesterkolleg vom Campo Santo und der Universität Oppeln (Institut für Geschichte, Lehrstuhl für Altertumswissenschaft). Anwesend waren Mitglieder der Familie Wilpert, denen Prof. Heid im Vorfeld der Tagung Stätten der Wirksamkeit Wilperts zeigte: den Lateran (Triklinium Leos, Sancta Sanctorum, Basilika, Baptisterium) und die Priszillakatakombe

(mit der Capella Graeca). Die folgenden wissenschaftlichen Vorträge in deutscher oder italienischer Sprache, die sich in wichtigen Aspekten bereits auf die neuen Archivalien stützen konnten, fanden in den Räumen der drei beteiligten römischen Institutionen statt, die ebenfalls mit Wilperts Wirken in Verbindung stehen: Am Campo Santo Teutonico wohnte er 1884 bis 1894, in der Anima seit 1923, und am Päpstlichen Institut für Christliche Archäologie war er 1926 bis 1936 Professor für Ikonographie. Im Päpstlichen Institut (Rektor: Danilo Mazzoleni) zeigte Johan Ickx einige ausgewählte Archivalien, im Priesterkolleg des Campo Santo (Rektor: Erwin Gatz) schmückte die Familie Wilpert die Grabstätte Wilperts mit einem Lorbeerkranz, während der Oppelner Weihbischof Jan Kopiec ein Segensgebet sprach. Im Kolleg der Anima (Rektor ad interim: Gerhard Hörting) präsentierten Johan Ickx und Andrea Pagano eine Ausstellung zu Wilpert aus den hauseigenen Archivalien. Jedes Haus setzte somit einen eigenen Akzent. Ein Vormittag war zudem dem Besuch der 2003 entdeckten Nekropole S. Rosa im Vatikan (Führung durch die wissenschaftlichen Betreuer der Ausgrabung, Paolo Liverani und Leonardo Di Blasi) und des Museums Pio Cristiano mit den frühchristlichen Sarkophagen gewidmet (Führungen durch Umberto Utro und Ernst Dassmann). Francesco Buranelli, Direktor der Vatikanmuseen, hatte die Tagungsmitglieder als Gäste des Hauses geladen.

Die Tagungsakten erschienen in einer Schriftenreihe des Päpstlichen Instituts für Christliche Archäologie. Sie enthalten neben den Vorträgen umfangreiche Materialien (Bibliographie, Bibliothek, Archivalien) zum Leben und Wirken Joseph Wilperts (St. Heid [Hg.], Giuseppe Wilpert – Archeologo Cristiano [Città del Vaticano 2009]).

Prof. Danilo Mazzoleni (Rom), Begrüßung
Prof. Dr. Stefan Heid (Rom), Joseph Wilpert – Mensch, Priester und Gelehrter
Dr. Johan Ickx (Rom), Eröffnung des Archivraums mit dem Hauptnachlass Joseph Wilperts im Päpstlichen Institut für ChristlicheArchäologie
Prof. Dr. Ernst Dassmann (Bonn), Die katechetischen Szenen auf Sarkophagen
Prof. Dr. Leonard V. Rutgers (Utrecht), Joseph Wilpert und die Katakomben von Valkenburg
Dott.ssa Barbara Mazzei (Rom), Joseph Wilpert als Organisator des Museums S. Callisto
Prof.ssa Anna Maria Ramieri (Rom), Joseph Wilpert und die römische Archäologie
Prof. Dr. Stefan Heid (Rom), Die frühchristliche Sammlung des Campo Santo Teutonico

Prof. Dr. Carola Jäggi (Erlangen), Joseph Wilpert und die Frage nach dem Ursprung der christlichen Kunst. Die „Orient oder Rom"-Debatte im frühen 20. Jahrhundert

Prof. Danilo Mazzoleni (Rom), Joseph Wilpert und die Inschriftenforschung

Prof.ssa Lucrezia Spera (Rom), Das Heiligtum der 80/800 Märtyrer in der „Area I" der Kallixtkatakombe. Der Beitrag Joseph Wilperts zum Repertorium der „Sammelkulte" in Roms Katakomben

Prof. Philippe Pergola (Rom), Joseph Wilpert und die Pistores der Domitillakatakombe

Dr. Norbert Zimmermann (Wien) – Dr. Vasiliki Tsamakda (Wien), Joseph Wilperts Forschungen in der Domitillakatakombe auf dem Prüfstand

Dott. Alejandro Mario Dieguez (Rom), Joseph Wilpert in den Vatikanarchiven

Prof. Fabrizio Bisconti (Rom), Joseph Wilpert: Ikonograph – Ikonologe – Kunsthistoriker

Dott.ssa Giulia Bordi (Viterbo), 1900–1916 – Joseph Wilpert und die Entdeckung der frühmittelalterlichen Malereien Roms

Dott. Umberto Utro (Rom), Joseph Wilpert und die frühchristlichen Sarkophage

Dr. Johan Ickx (Rom), Joseph Wilpert und das päpstliche Kolleg Santa Maria dell'Anima

Constantin Graf von Plettenberg (Frankfurt), Die Freundschaft Joseph Wilperts mit dem rheinischen Industriellenehepaar Kirsch-Puricelli

Prof. Dr. Joanna Rostropowicz (Oppeln), Joseph Wilpert und seine schlesische Heimat

28.–29. Februar 2008: Symposion zum Jubiläum des Abschlusses des Konzils von Trient 2013

Vom 28. bis 29. Februar 2008 fand beim Römischen Institut der Görres-Gesellschaft ein Symposion in Verbindung mit der Gesellschaft zur Herausgabe des Corpus Catholicorum im Hinblick auf das 2013 stattfindende Jubiläum des Abschlusses des Konzils von Trient statt

Prof. Dr. Bertram Stubenrauch: Zur Diskussion um den Ordo im Umkreis des Konzils von Trient. Anmerkungen zur Flexibilität theologischen Denkens

Dr. Rainald Becker: Wandel im Bischofsprofil? – Neue Beobachtungen zum Reichsepiskopat zwischen 1500 und 1650

Prof. Dr. Hans-Georg Aschoff: Zu den Anfängen von Simultaneen im Reich

Prof. Dr. Erwin Gatz – Dr. Rainald Becker: Zur Darstellung der Reformation im Atlas zur Kirchengeschichte

Prof. Dr. Thomas Nicklas: Zur Rezeption des Tridentinums in Frankreich

Maria Teresa Börner: Erfahrungen mit der Bearbeitung der Kölner Nuntiatur Fabio Chigi (1639–44)

Prof. Dr. Günther Wassilowsky: Reformatio in Capite? Das Konzil von Trient und die Reform des Papsttums

Priv.-Doz. Dr. Philipp Zitzlperger: Das Trienter Konzil und die Kunst im Spannungsfeld von Bildtheorie, -theologie und -praxis

Prof. Dr. Josef Pilvousek: Nützt das Studium der Geschichte der Gegenwart? Zur Erforschung des Zeitalters der Reformation und der heutigen Ökumene?

19.–22. Februar 2009: Geschichte der Christlichen Archäologie

Vom 19. bis 22. Februar 2009 fand unter der Leitung von Prof. Dr. Stefan Heid im Hinblick auf das von ihm in Zusammenarbeit mit Martin Dennert inaugurierte Biographische Lexikon zur Christlichen Archäologie ein Symposion „Geschichte der Christlichen Archäologie" statt, bei dem Referenten aus dem östlichen Europa und dem Mittelmeerraum über Geschichte und aktuellen Stand der christlich-archäologischen Forschung in ihren Ländern berichteten.

Botschafter Prof. Dr. Emilio Marin (Rom): Kroatien

Dr. Branka Migotti (Zagreb): Kroatien

Prof. Dr. Rajko Bratož (Ljubljana): Slowenien

Prof. Dr. Péter Tusor (Budapest): Ungarn

Dr. Albert Ovidiu (Piatra Neamt): Rumänien

Dr. Eugenia Chalkia (Athen): Griechenland

Prof. Dr. Asnu-Bilban Yalçin (Istanbul): Türkei

Prof. Emil Ivanov (Sofia): Bulgarien

Dr. Hristo Preshlenov (Sofia): Bulgarien

Prof. Dr. Elzbieta Jastrzebowska (Warschau): Polen

Bożena Iwaszkiewicz-Wronikowska (Lublin): Polen

Dr. Liudmila G. Khrushkova (Moskau): Russland

Dr. Alexander Musin (Sankt Petersburg): Russland

Prof. Dr. Annegret Plontke-Lüning (Jena): Georgien

Dr. Hanswulf Bloedhorn (Tübingen): Israel

Dr. Martin Dennert (Freiburg): „Christliche Archäologie und das Deutsche Archäologische Institut – Geschichte einer Beziehung" (öffentlicher Vortrag)

17.–19. September 2009: Wie Priester leben und arbeiten

Vom 17. bis 19. September 2009 fand unter dem Vorsitz von Prof. Dr. Erwin Gatz ein Symposion statt: „Wie Priester leben und arbeiten – Ein Annäherungsversuch an die Lebenskultur des Seelsorgeklerus seit dem späten 18. Jahrhundert." Es diente der Vorbereitung eines Quellenbandes „Wie Priester leben und arbeiten."

Prof. Dr. Erwin Gatz: Einführung
Thomas Forster: Oral History. Erfahrungen mit der Befragung älterer Priester im Erzbistum München und Freising
Dr. Gisela Fleckenstein: Priester als Ordensgründer
Prof. Dr. Catherine Maurer: Priester als Gründer von Sozialeinrichtungen. Der Fall Paul Müller-Simonis
Hermann-Josef Reudenbach: Priester als Dichter und Schriftsteller
Prof. Dr. Dominik Burkard: Priester als Landeshistoriker
Prof. Dr. Hans-Georg Aschoff: Priester als Partei- und Sozialpolitiker
Prof. Dr. Josef Pilvousek: Heimatvertriebene Priester nach 1945

13.–17. Februar 2010: „Petrus in Rom" – III. Römische Tagung zur frühen Kirche, Campo Santo Teutonico

Prof. Dr. Dominik Burkard (Würzburg): Petrus in Rom – eine Fiktion? Die Debatte im 19. Jahrhundert
Prof. Dr. Ernst Dassmann (Bonn): Petrus in Rom? Zur Geschichte eines – auch konfessionell gefärbten – Streites
Prof. Dr. Winfried Weber (Trier): Das Petrusgrab aus archäologischer Sicht
Prof. Dr. Christian Gnilka (Münster): Philologische Bemerkungen zur Petrusfrage
Dr. Armin Daniel Baum (Gießen): Petrus in Rom. Die neutestamentlichen Zeugnisse (1 Petr 5,13; Joh 21,18–19 …)
Prof. Dr. Rainer Riesner (Darmstadt): Die Apostelgeschichte, der 1. Clemensbrief und Petrus in Rom
Prof. Dr. Ferdinand Prostmeier (Gießen): Die Ignatiusbriefe und die römische Amtsfrage
Prof. Dr. Stefan Heid (Rom): Das Martyrium des Petrus und Paulus in Rom
Priv.-Doz. Dr. Oliver Ehlen (Jena): Quando venisti? Zur literarischen Konzeption des Martyrium Petri
Prof. Dr. Jutta Dresken-Weiland (Regensburg): Petrusdarstellungen und ihre Bedeutung in der frühchristlichen Kunst
Prof. Dr. Heinz Sproll (Augsburg): Urbs et Orbis – zwei Gedächtnisorte in der frühchristlichen Geschichtskultur

4. Veröffentlichungen über den Campo Santo

ANTON DE WAAL, Der Campo Santo der Deutschen in Rom (Freiburg/Br. 1896).

ERWIN GATZ, Anton de Waal (1837–1917) und der Campo Santo Teutonico (Freiburg/Br. 1980).

ERWIN GATZ (Hg.), Der Campo Santo Teutonico in Rom (Freiburg/Br. 1988).
 Bd. 1: ALBRECHT WEILAND, Der Campo Santo Teutonico in Rom und seine Grabdenkmäler.
 Bd. 2: ANDREAS TÖNNESMANN – URSULA VERENA FISCHER-PACE, Santa Maria della Pietà. Die Kirche des Campo Santo Teutonico.

KNUT SCHULZ, Confraternitas Campi Sancti de Urbe. Die ältesten Mitgliederverzeichnisse (1500/01–1536) und Statuten der Bruderschaft (Freiburg/Br. 2002).

KNUT SCHULZ – CHRISTIANE SCHUCHARD, Handwerker deutscher Herkunft und ihre Bruderschaften im Rom der Renaissance. Darstellung und ausgewählte Quellen (Freiburg/Br. 2005).

ERWIN GATZ – ALBRECHT WEILAND, Der Campo Santo Teutonico in Rom (Regensburg ⁴2006).